針刺、刀刻與繪畫

硤石嚴遠莊的燈彩藝術

蔡孔章　著

針刺、刀刻
與繪畫 硯石巖畫莊
的燈彩藝術

自序

緣起

1992 年底，那年我四十歲，因緣際會之下赴上海工作，也讓我人生的黃金時段充滿了一段不一樣的回憶。工作閒暇之餘，喜歡逛古玩店、買工藝品，而這套燈彩作品就是無意間的收藏。買來時不以為意，只覺得是不錯的美術品，直至 2013 年返台工作，比較有時間把玩整理手上的工藝品，經研究方知這是硤石燈彩的珠簾傘燈燈片。

珠簾傘燈是一種狀似大傘的六角形柱體，六面傘面相連，中間以桿子撐起站立，每個傘面各有三幅燈片，合計共有 18 幅燈片形成一頂，兩頂再成一對。燈片會以西湖景色、園林、清供、紅樓夢、西廂記、金石、書法等為創作主題，燈藝家將故事繪於燈片上，經絢爛斑斕的燈光照射後，形成美麗的景象。

我所收藏的這套作品由於年代久遠且以紙張製成，入手時已殘舊不堪，故委託「國立台灣藝術大學有章藝術博物館文物維護研究中心」修護整理。蒙該中心主任顧敏敏女士慧眼，基於此燈片藝術價值，顧女士向我商借部分燈彩圖片，於 2014 年 10 月《傳藝》雙月刊雜誌上發表〈淺談海寧硤石燈彩與燈片〉一文。[1]

本畫冊（共 36 張，分別為園林、仕女、意境、清供、書法及金石等 6 種主題，每一主題各 6 張）所收之燈片中，有落款者約有十餘張，或為遠莊、或為煥文，其中有註明光緒十四年、戊子年時間款，故推估係嚴遠莊本人於清光緒十四年（西元 1888 年）製作之燈彩作品。

嚴遠莊為何人？其名煥文，生於清道光二十七年，卒於民國十九年（1847-1930），為硤石人，世業典當。十三歲時，

[1] 本文所述之硤石燈彩介紹，大抵援引該文章內容：
顧敏敏，〈淺談海寧硤石燈彩與燈片〉，《傳藝》，期 114（宜蘭，2014.10），頁 120-125。

因祖業毀於戰火，家道中落，故從師學畫，後以賣畫為生。其子少莊，長成後亦善繪事。嚴氏父子致力於燈彩藝術，潛心書畫，並精研針刺技藝，融書、畫、針於一體，製作的燈片精美絕倫。

清宣統三年（1911），嚴氏繪製出珠簾傘片《西湖風景》、《仕女》、《清供》等膾炙人口之作品，被譽為上品，與畫家徐見石合作的《十二生肖圖》，尤為名貴。這些作品使千餘年歷史、譽滿江南的硤石燈彩發展到更加細巧精美的新水準。目前嚴氏部分遺作收藏於海寧市博物館。[2]

硤石燈彩介紹

硤石以兩山夾一水的地景得名，由於其山明水秀、交通便利，成為「越賈吳商、檣舶雲集」的商業重鎮，「絲茶米布」

四大行當集於硤石一埠。而作為地方特色的硤石燈彩則始於唐而盛於宋，生產的發展、商業的興盛與生活的豐足，帶動了硤石燈彩的發展，使其經歷了千百年的錘煉後，形成了以手工藝、書畫為一體的地方民間文化特色，具有高度的工藝價值和美學價值，早在宋代已被列為皇宮貢品。[3]

硤石燈彩作工精細，其工藝有「針、拗、結、紮、刻、畫、糊、裱」八大技法，其中「以針代畫」的技巧成為最大特色——「針、刻、畫」三字是其藝術價值的最大關鍵。

硤石燈彩碩果僅存的傳人孫惟君說：「針刺，刀刻，繪畫相結合的燈片製作技藝，才是它最大的特色。」指的是工匠會以不同粗細及用途的針刺出燈片的輪廓、遠近、凹凸、深淺、前後。

[2] 部分資料援引自維基、百度百科：

https://zh.wikipedia.org/wiki/%E7%A1%96%E7%9F%B3%E7%81%AF%E5%BD%A9
https://baike.baidu.com/item/%E7%A1%96%E7%9F%B3%E7%81%AF%E5%BD%A9

[3] 資料援引自百度百科：

https://baike.baidu.com/item/%E7%A1%96%E7%9F%B3%E7%81%AF%E5%BD%A9

對於針法他補充道：「針法有鉤針、破花針、排針、亂針、散針、補半針等。鉤畫面線稱鉤針，要求是針孔細密勻稱，線條婉轉流暢，都用細引線針刺孔。填空用破花針、排針或亂針均可，要求是針孔排列均勻有序，針孔要稍大，都用粗引線針刺孔。散針的排列法與破花針相同，不同的是由下而上逐排用各號不同大小引線針刺孔，針孔由粗到細用以遠山雲霧處。在填空與鉤針接連的地方往往用一針嫌多，少一針太疏，都半針補足。」[4]

一件好的針孔燈片往往扎上數百萬個針孔，不容有任何瑕疵，「因為補綴時接紙鑲口處的重疊痕跡，在燈下將暴露無遺，有損美感，所以刺制時如遇光線不好或精神心緒不佳時都不進行工作。」[5]

工法中，「針」與「刻」交互而形成互補的陰陽效果，在不同角度的光源下尤其明顯。當創作者備好圖稿後，會先決定哪些部分用針刺，那些部分用刀刻，「刻，應將圖案上的主題部分如：人物、花鳥、漏窗、題字等刻成透空。鏤刻面積盡量少而小為宜，過大將失去優雅的特色，刻罷應以白色上品宣紙裱在底面，透空部位薄且透明則佳。」[6] 使「針」所呈現的陰文背景，剛好與鏤刻的陽文圖案對比拱托，使整個燈片表現三度空間的立體，甚至可以呈現朦朧、詩意的層次感。

而「畫」，則是將傳統書畫的風格融入向來以民俗風格為主的燈彩技術，不僅是創舉也是昇華，硤石燈彩可說是將傳統的民俗技藝提升到美學的層次。這不僅是表現在技巧，也顯現在內容上，其燈片的題材，大致可分為：蟲魚花鳥靜物類、詩詞歌賦類與民俗文學戲曲小說等三類內

[4] 孫惟君、吳有常，〈硤石燈彩〉，《東南文化》第 65 期（南京，1988.02）頁 105-108。
[5] 孫惟君、吳有常，〈硤石燈彩〉，頁 105-108。
[6] 參見何飛燕，〈海寧硤石燈彩藝術探析〉，《蘇州大學設計藝術學碩士論文》（蘇州，2009）

容，而風格則明顯跳脫出民間藝術的樸拙奔放，加入清新雅致的人文氣息。[7]

結語

畫作藝術表現，創作人冀望其畫作能由二度空間走向三度空間，讓表達意境能躍然紙上，使欣賞人感受其真實的美，而產生彼此間油然共鳴。中、西畫皆然。硃石燈彩，則是間接透過燈光，表達立體化真實的美，顯現其意境的藝術。中華五千年文化博大精深，嚴遠庄先生來自民間，承襲其畫作之精髓，經過縝密的構圖和設計，融合國畫潑墨山水和工筆閣樓思路，每張針刺片的製作，用排針、勾針、花針、亂針、破花針、補針等不同的針法微刻精雕，使每件作品需要數百萬個針孔將詩詞、書法、繪畫、篆刻、金石、刺繡等藝術類型融合在一起，透過燈光的襯托、多層次色宣的設計雕刻，呈現出異於一般傳統燈具的 3D 立體圖面，難度相當高，但也因為其獨特的藝術表現，使其在南宋時就被列為是朝廷貢品。

藝術是為了人與人間傳遞真、善和美面像，本人有幸得此作品，故出此畫冊，能與讀者共享。畫冊中特別選出六張畫作，用描圖紙讓讀者能在透光下欣賞其燈彩之美。

收藏人

（佛光大學宗教學研究所畢業，曾任職臺銀綜合證券股份有限公司管理部副經理，現已退休）

[7] 吳玉紅，〈海寧硃石燈彩的文化內涵及藝術特色〉，《設計藝術》2009 年第二期（安徽，2009），頁 43-46。

硤石燈彩——
生活與藝術的結合

燈，在中國節慶文化中有著極重要的地位，元宵賞燈、提燈籠已是千百年來的傳統活動。唐朝時元宵節之熱鬧與盛況，連皇帝都會微服出行。燈會的盛行也推動了燈彩發展，燈彩藝術不僅是生活繁榮富裕的象徵，更是民間美學的極致呈現。

海寧硤石燈彩被譽為「天下第一燈」，2006 年被中國國務院批准列入第一批國家級非物質文化遺產名錄，與硤石燈彩相隨的硤石燈會，歷代相沿，影響力遍及全國，享有「江南第一燈市」之美譽。

硤石燈彩的起源與由來

硤石燈彩始於唐盛於宋，距今約有一千兩百多年的歷史，早在唐僖宗乾符年間就已譽滿江南，南宋時期還被列為朝廷貢品，自此成為傳統藝術中的精品。

硤石由於山明水秀、交通便利故成為商業重鎮。由於盛產蠶絲、稻米和茶葉，當地居民為了農閒時仍能吸引商旅及遊客，故逐漸發展出燈彩文化。隨著時間與技術的推進，硤石燈彩逐漸演變成為當地傳統技藝與特色。

硤石燈彩的技法

硤石燈彩與一般彩燈不同，重點在於「彩」而非在於燈，且最初是以珠簾傘的形式呈現，造型簡單，是一個六角形傘狀內撐的柱體，共有六個傘面，每個傘面有三幅針片上下排列。針片畫面經常設計成形象系列或具有故事性，如西湖十景、十二生肖、清供、金石書法、及西廂記、紅樓夢等。

燈片顏色多以石綠、石青、花青、孔雀綠等國畫常見的顏色來表現，有別於傳

統使用紅色來表現熱鬧景致的元宵花燈。這種樸素、沉穩、內斂的方式表現，也是硤石燈彩的一大特性。

「針、拗、結、紮、刻、畫、糊、裱」八字為硤石燈彩的技法，其中又以針刺、刀刻、繪畫最具代表性。一件燈彩作品會以不同粗細及用途的針刺出輪廓、遠近、凹凸、深淺與前後；並用刀將主體圖案刻成透空。針所呈現的陰文背景，與鏤刻的陽文圖案對比烘托，在不同角度的燈源下更為明顯，使得燈片表現出三度空間的立體感。而「畫」則是將傳統書畫的風格融入原為民俗風味的燈彩技術之中。唯只有這三種技法相互融合，才能形成燈光中熠熠生輝的硤石燈彩。

硤石燈彩的藝術價值

無論是製作的技術或是內容的表現，硤石燈彩最大的藝術價值在於將傳統的民俗技藝提升到美學層次。燈片的題材大致可分為：蟲魚花鳥靜物類、詩詞歌賦類與民俗文學戲曲小說等三種內容，風格上已跳脫脫民間藝術的樸拙奔放，更加入清新雅致的人文氣息。

硤石燈彩原是農閒時的民間活動，卻在士大夫與藝術家參與之後，藉由製燈的過程中，雙方的才華得以各自發揮到淋漓盡致。燈彩的作品的可貴之處在於非但沒有商業氣息，更是添增了許多的文人趣味。

硤石燈片在靜物的構圖以及佈局上比傳統燈片更具美感，呈現更多的語文內容。製作引用的詩文，多是詩人墨客的美詞佳句；且書體各異，舉凡鐘鼎文、隸書、楷書皆有；也會在畫作上落款、留下鈐印。這樣的製作與設計，使得燈片不再單單只是燈片，更轉化成足以讓人把玩收藏的藝術人文作品。

目 次

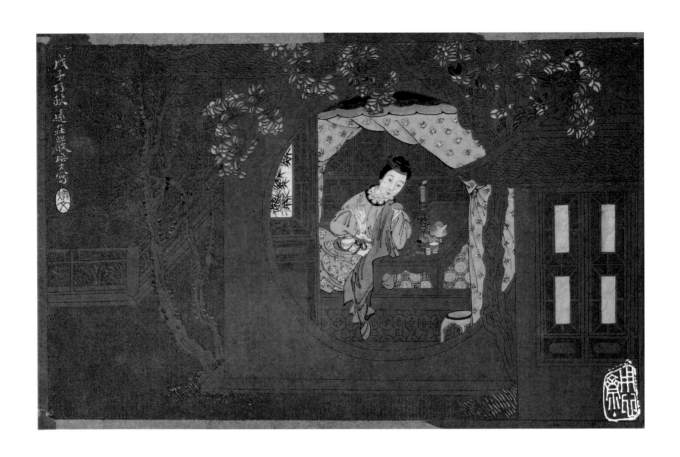

〔不透光〕燈彩藝術將「針、刻、畫」三種技藝套用在不同紙層上。

針刺、刀刻
與繪畫 談石湖鎮莊
的燈彩藝術

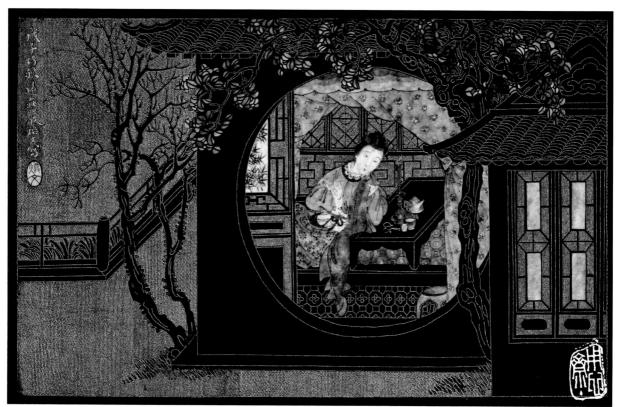

〔透光〕透光後的燈片具有立體效果，展現屋裡屋外的景深。

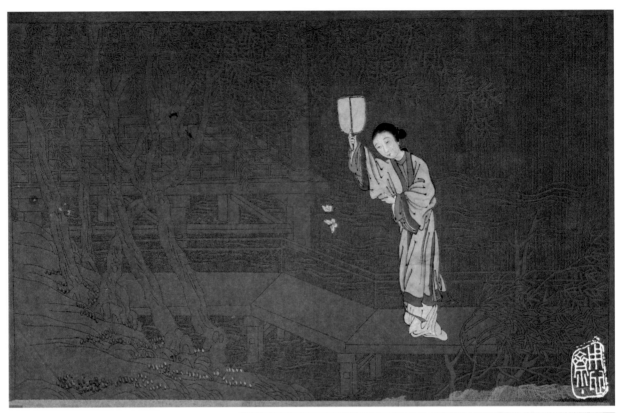

〔不透光〕刺針呈現陰文背景，鏤刻表現陽文圖案。

針刺、刀刻
與繪畫 破石湖源正
的燈彩藝術

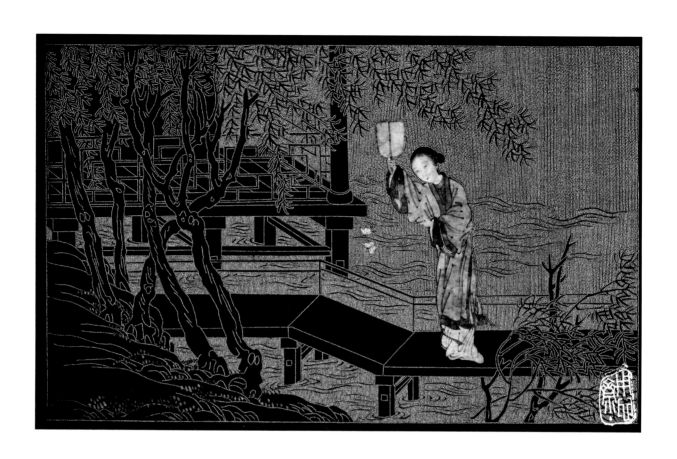

〔透光〕帶灰的色彩呈現出沉穩內斂的氣質。

仕女　15

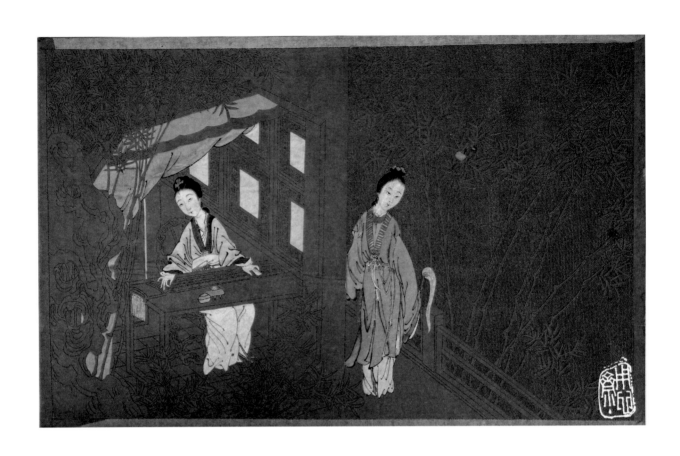

〔不透光／透光〕以針刺和刀刻結合的點與線,仍可以呈現柔美姿
態,而人物在透光後,更是栩栩如生。

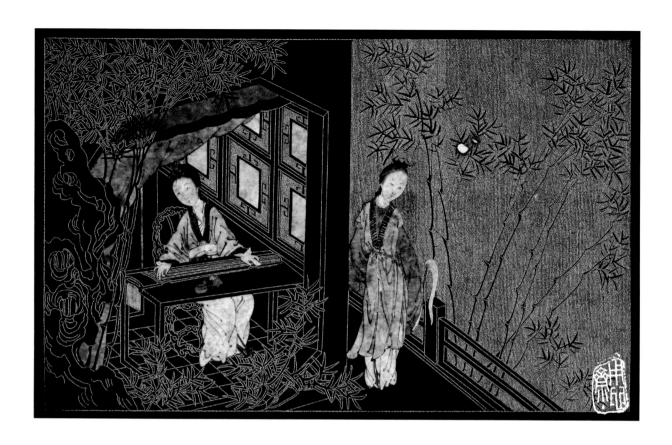

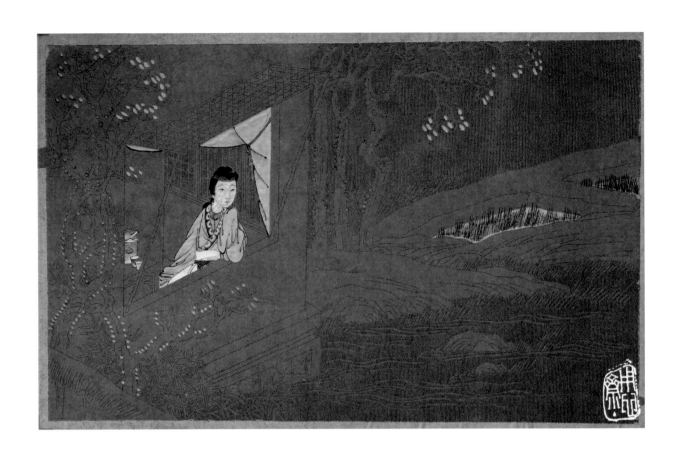

〔不透光〕仕女圖為燈彩作品中頻繁出現的藝術主題。

針刺、刀刻
與繪畫 嵌石瓘瑰琺
的燈彩藝術

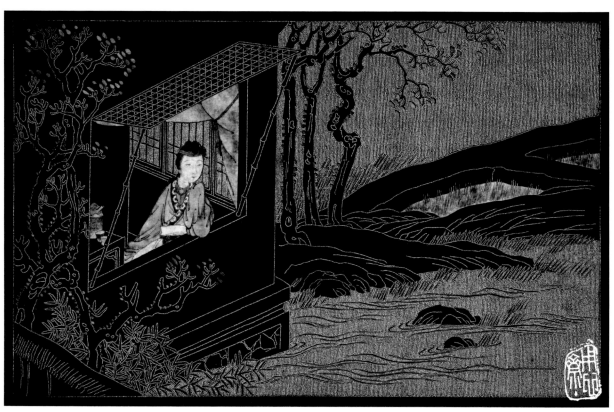

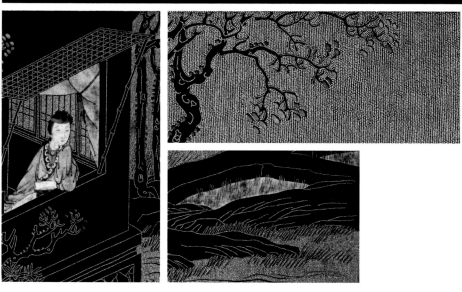

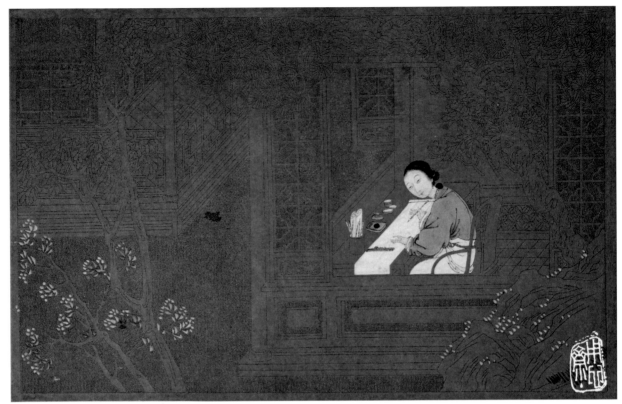

〔不透光〕藉由另外拍攝畫作正反面的實物照,可見紙藝的真實面貌。

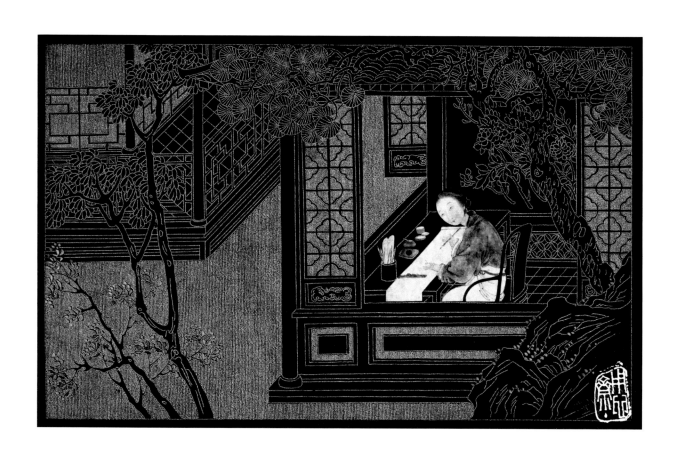

〔透光〕利用幾處色彩點綴，如衣著、畫筆及屋外冒出的綠芽，突顯
畫作主題。

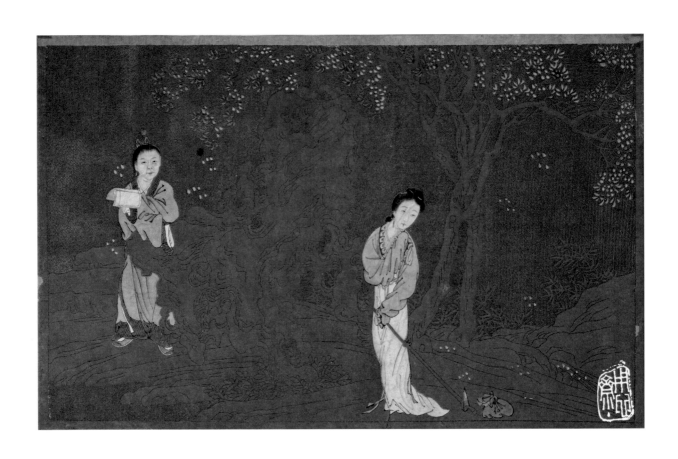

〔不透光〕不透光的燈片乍看之下還不清楚畫作的景物組成。

針刺、刀刻
與繪畫 硯石與銅板
的關係物術

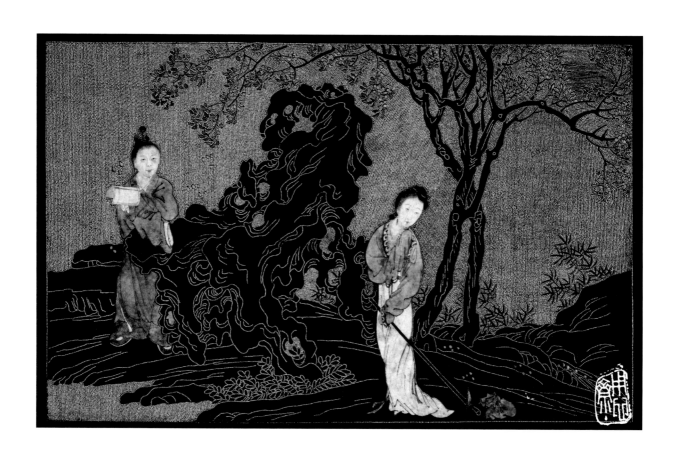

〔透光〕透光後立刻顯現出花木草石的美麗樣貌。

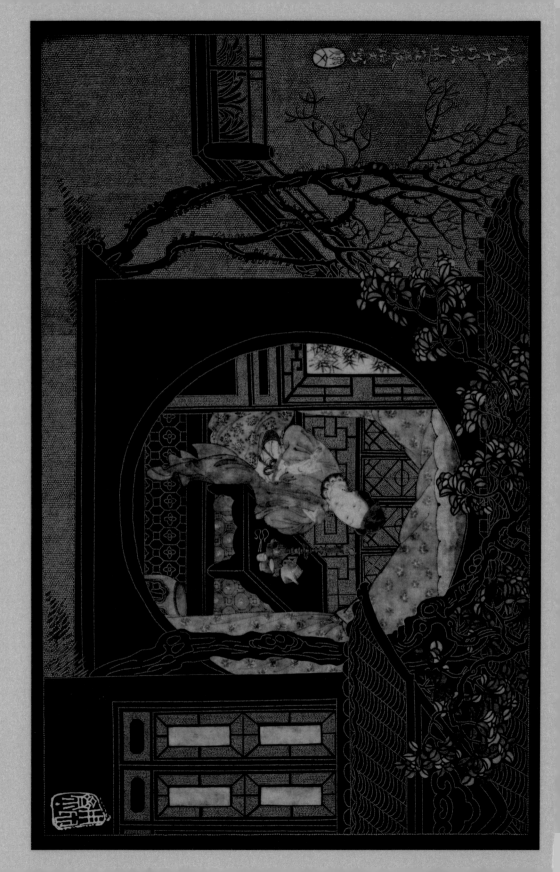

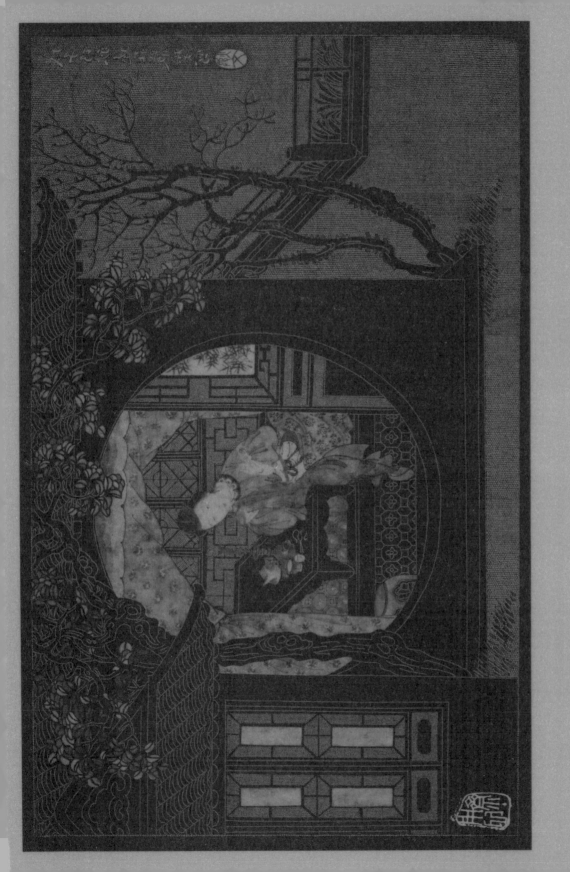

意境

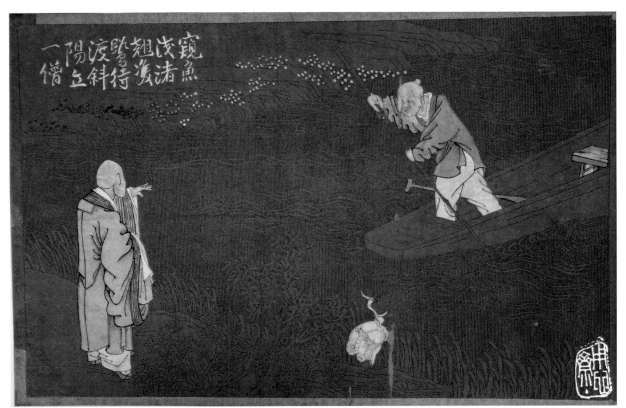

窺魚淺渚越翹陽渡一僧豎待斜立

〔不透光〕在自然光下能觀察到其細緻的針刺孔洞。

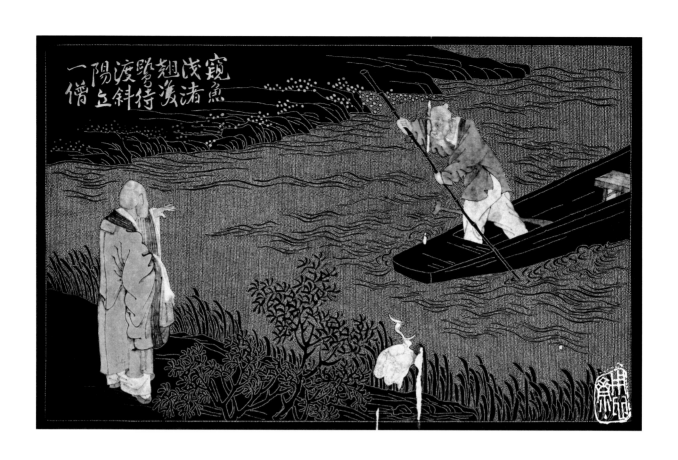

窺浅翹凳渡陽一
魚清溪待斜立僧

〔透光〕細看撐篙船夫的臉部，可發現此畫作經過專家精心修復。

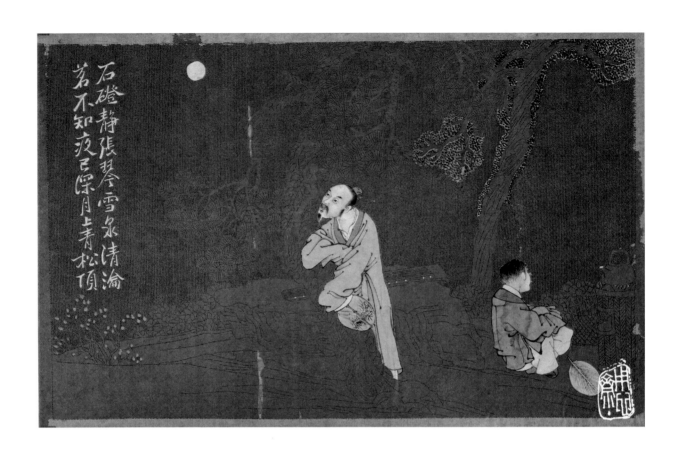

石磴靜張琴　雪水清淪
若不知夜己深月上青松頂

〔不透光〕寧靜的畫面搭配文字，在技藝之外呈現藝術深度。

　針刺、刀刻
與繪畫　破石獅頭並
的燈彩藝術

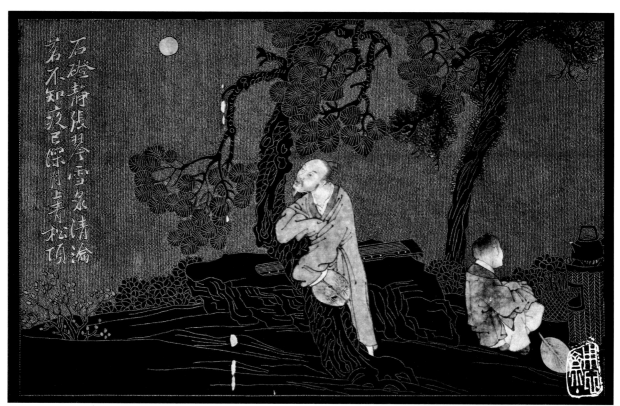

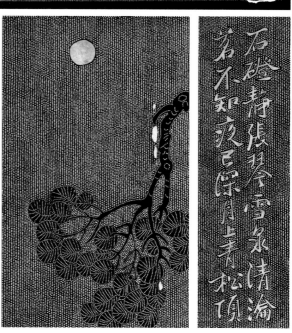

〔透光〕澄黃的明月在光線透射下更為深邃醒目。

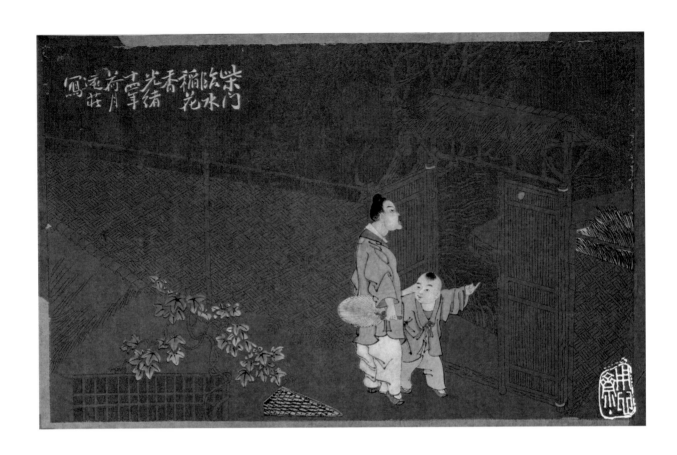

〔不透光〕從工藝家的落款可知此畫繪製於光緒十四年。

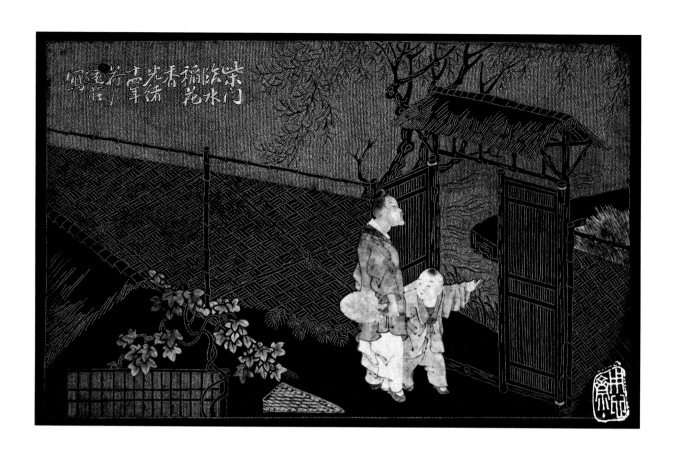

〔透光〕預想顏料在燈光下呈現的色彩效果，是硖石燈彩過人之處。

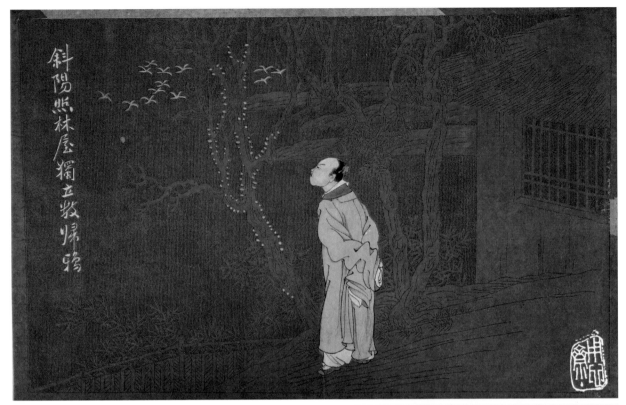

斜陽照林屋獨立數歸鴉

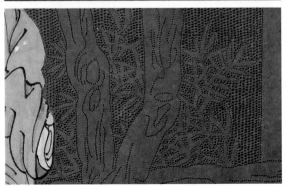

〔不透光〕簡單的構圖與不簡單的工藝。

針刺、刀刻
與繪畫 破石斑斕處
的燈彩輝爛

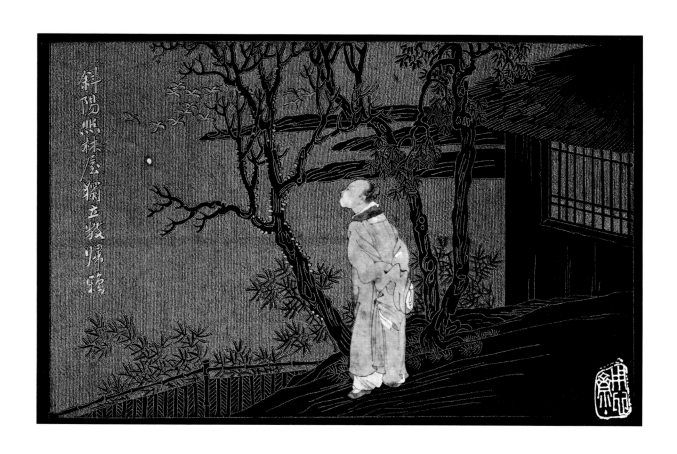

〔透光〕「斜陽照林屋，獨立數歸鴉」寥寥幾筆傳達出傳統中國文
人畫的意境。

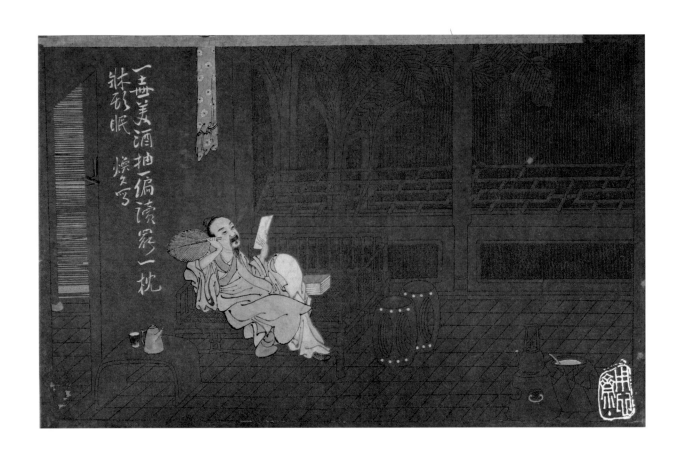

一生無美酒抱一偏讀終一枕
永無眠
煥久亏

〔不透光／透光〕一杯美酒伴讀一篇好文章，百年前的文人雅好其實
與現下的人們並無二異。

針刺、刀刻
與繪畫 玻石漏燈或
的彩藝術

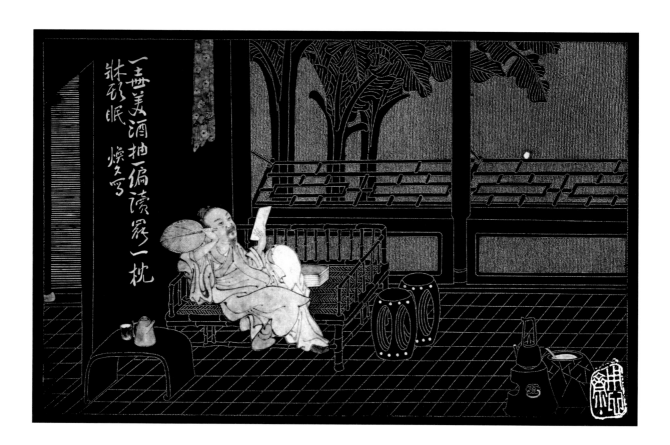

一壺美酒拋一編讀罷一枕穩酣眠

煥久寫

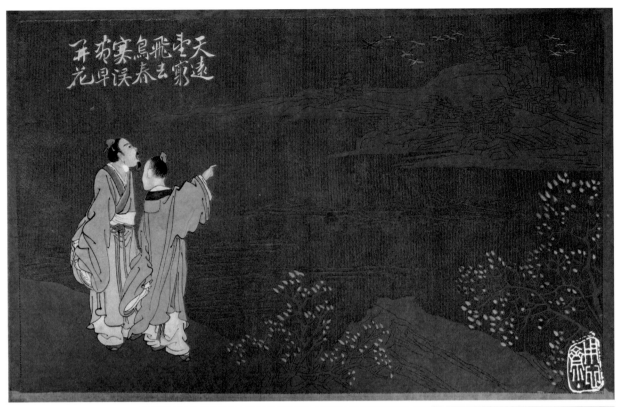

針刺、刀刻
與繪畫 就石瀾風莊
的燈彩艷術

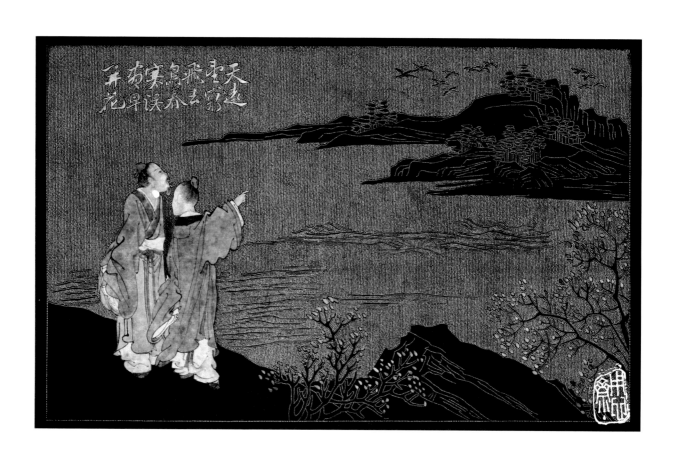

〔不透光／透光〕還未透光的燈彩工藝，在光線透射下活了過來。

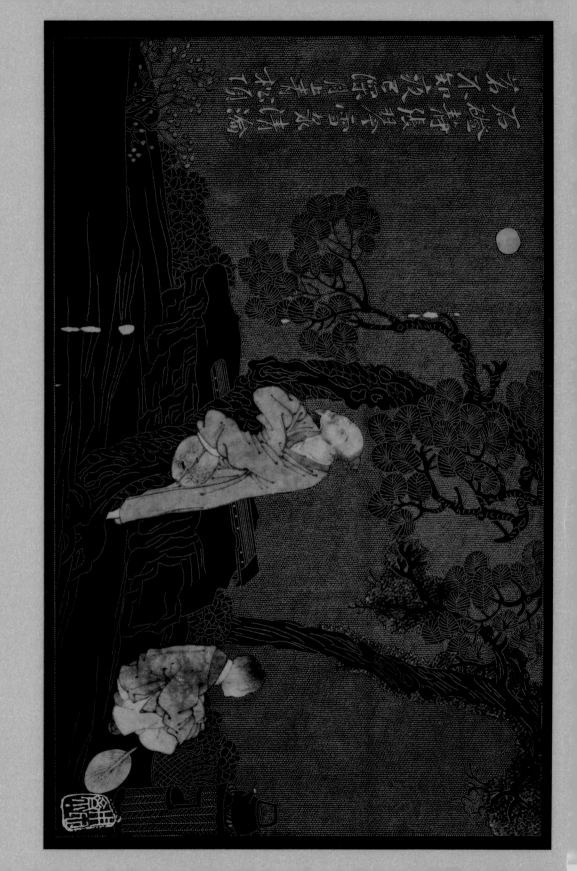

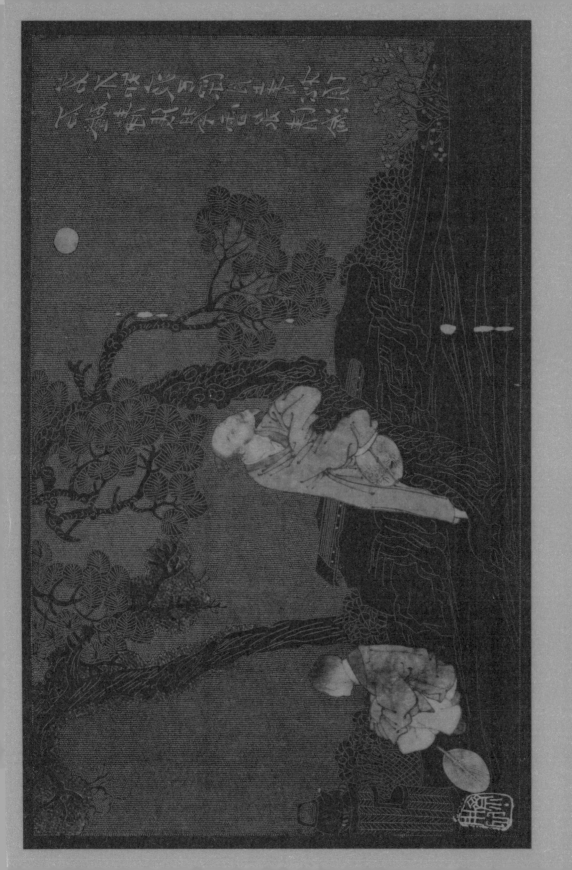

書法

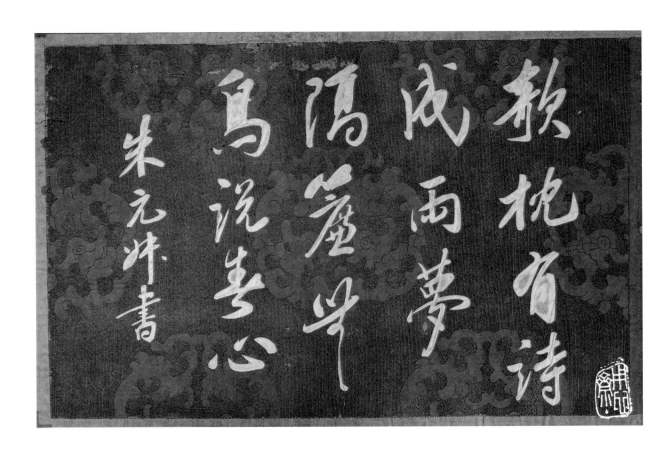

〔不透光／透光〕「欹枕有詩成雨夢　隔簾無鳥悅春心」
朱元叔書

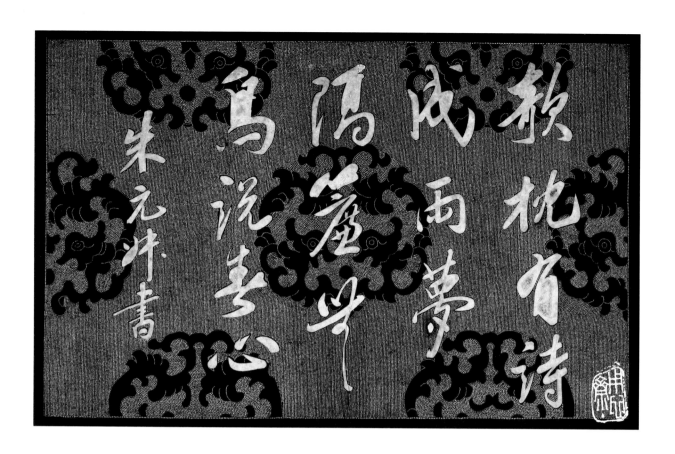

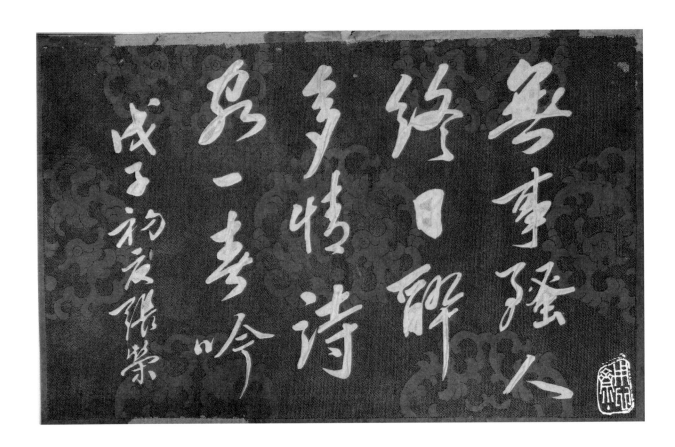

〔不透光／透光〕「無事騷人終日醉　多情詩客一春吟」

戊子初夏張榮

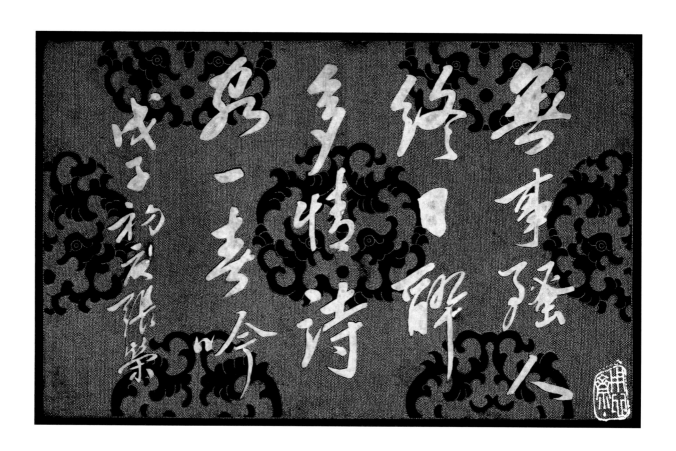

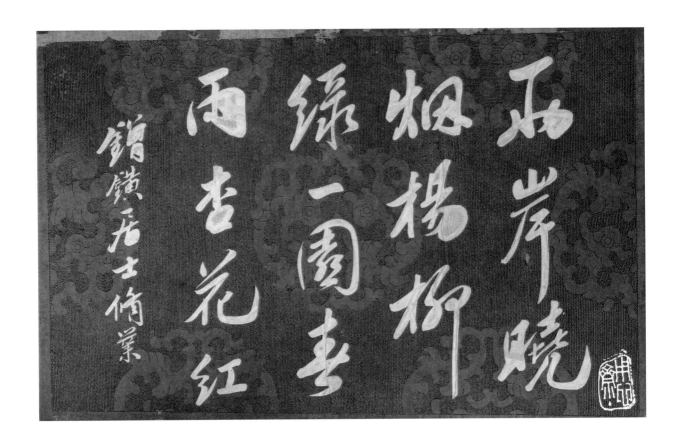

〔不透光／透光〕「兩岸曉煙楊柳綠　一園春雨杏花紅」
　　　　　　　　　　　　　　□□居士修業

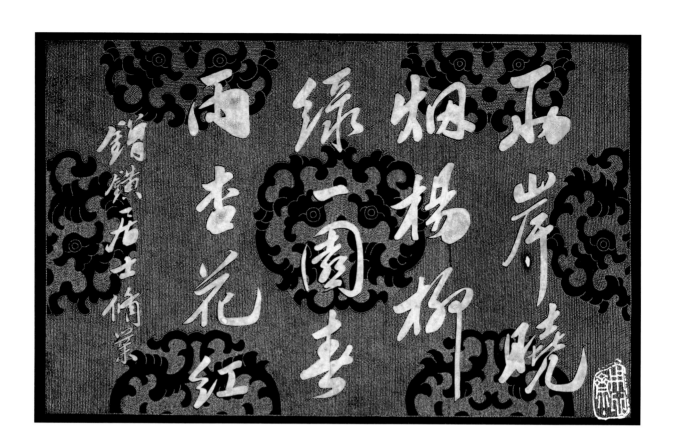

两岸晓烟杨柳绿，一园春雨杏花红

镜元先生俗藏

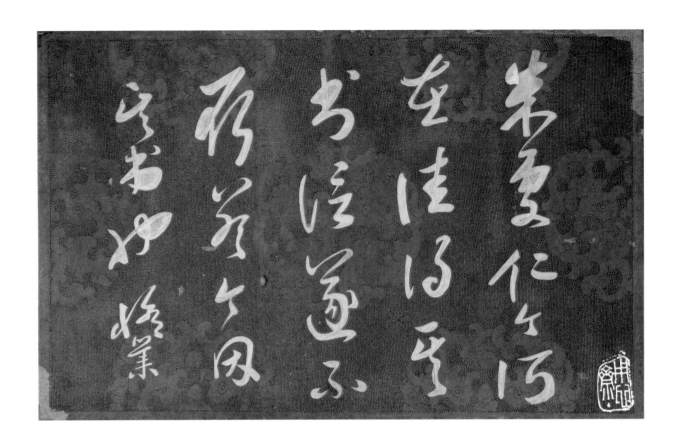

〔不透光／透光〕王羲之草書《朱處仁帖》全文如下：「朱處仁今所
在。往得其書信，遂不取答。今因足下答其書，可令必達」。

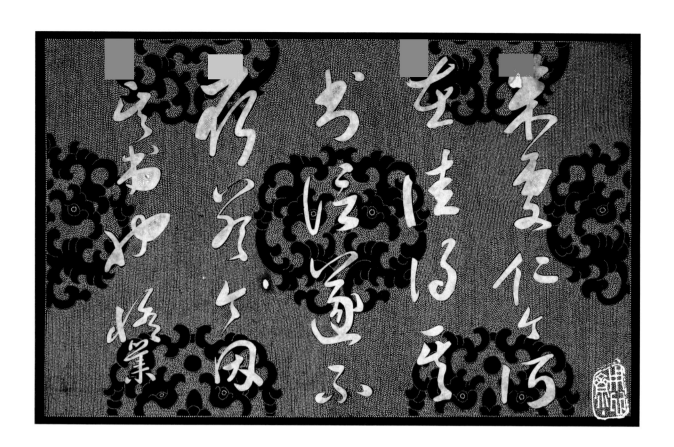

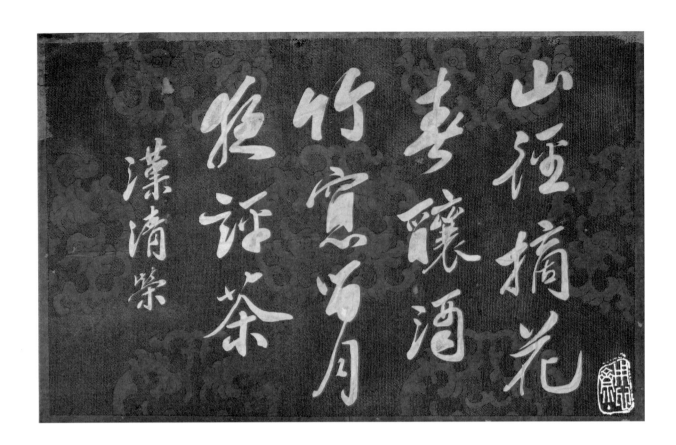

〔不透光／透光〕「山徑摘花春釀酒　竹窗留月夜話（品）茶」
漢清榮

針刺、刀刻
與繪畫　貝石漢邊旺
的燈彩藝術

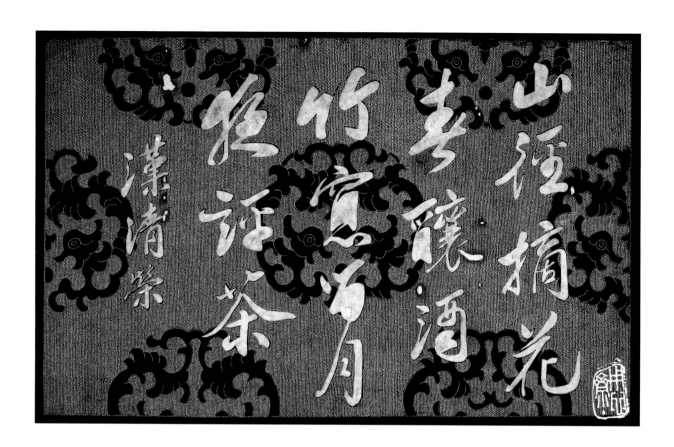

山徑摘花
烹茶釀酒
竹窗留月
煮藥評茶

溥清縈

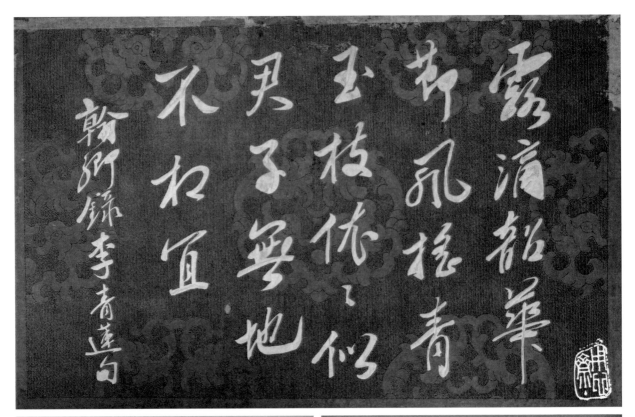

〔不透光／透光〕「露滴(滌)韶華(鉛粉)節　風搖青玉枝
依依似君子　無地不相宜」

　　　　　　　　翰青卿錄李青蓮句

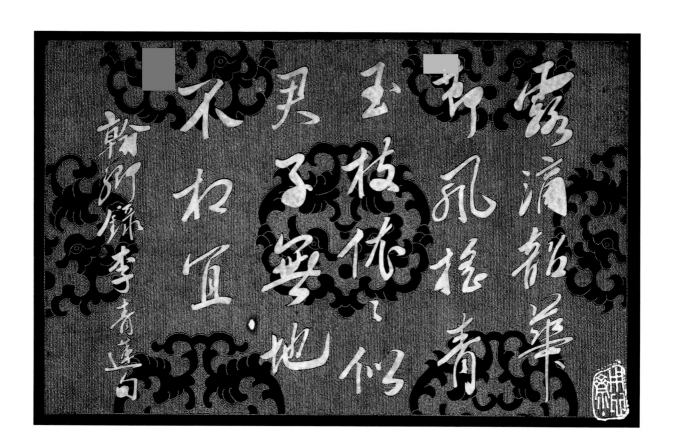

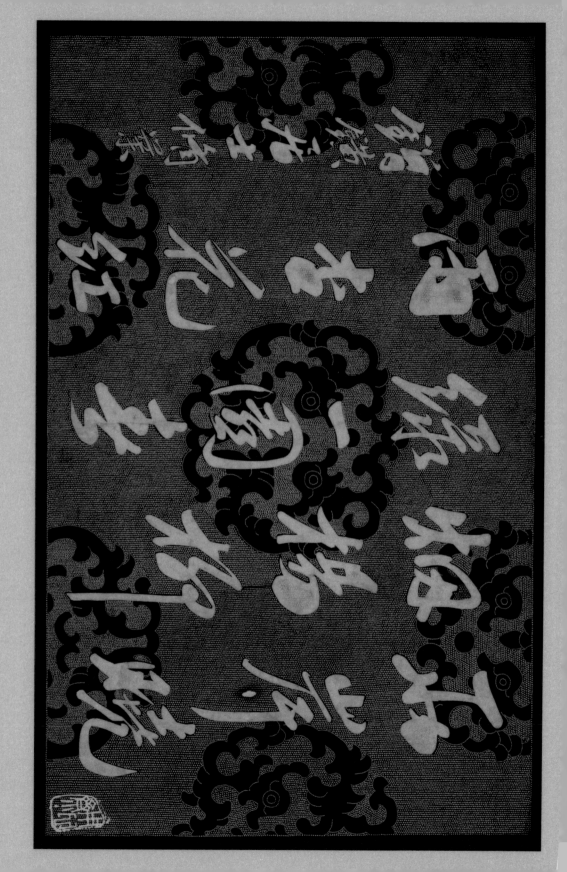

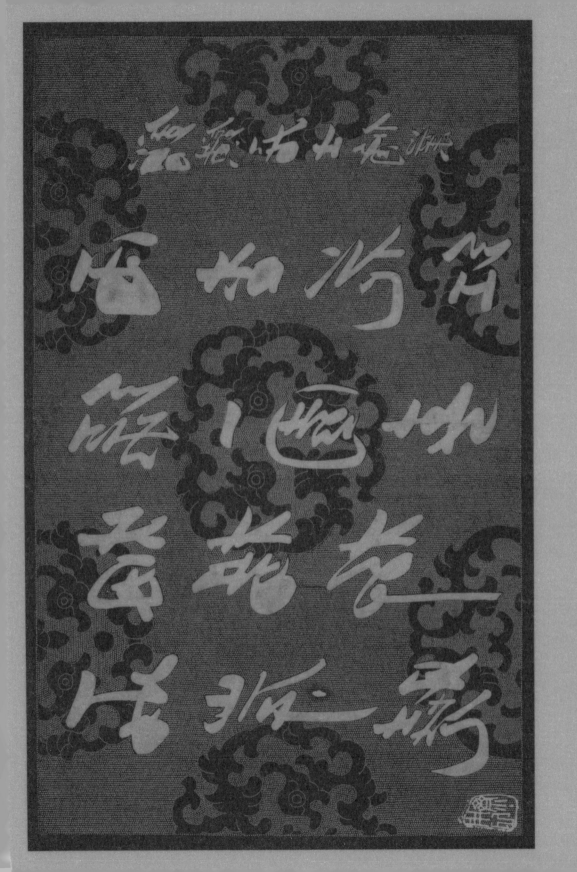

金石

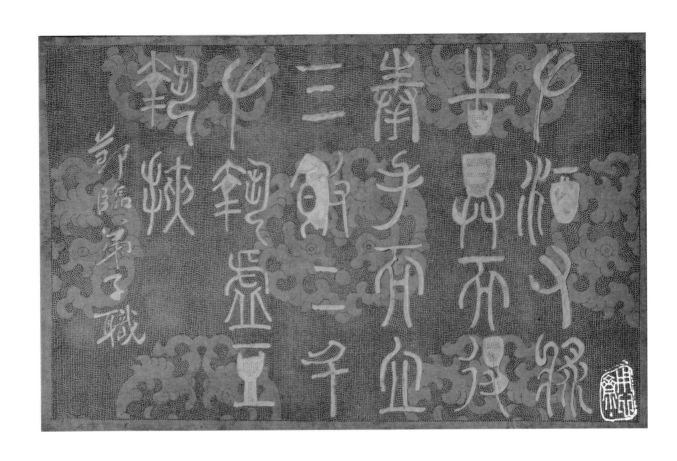

〔不透光／透光〕「左酒右漿　告具而退　奉手而立　三飯二斗
左執虛豆　（右）執挾（匕）」

節臨弟子職

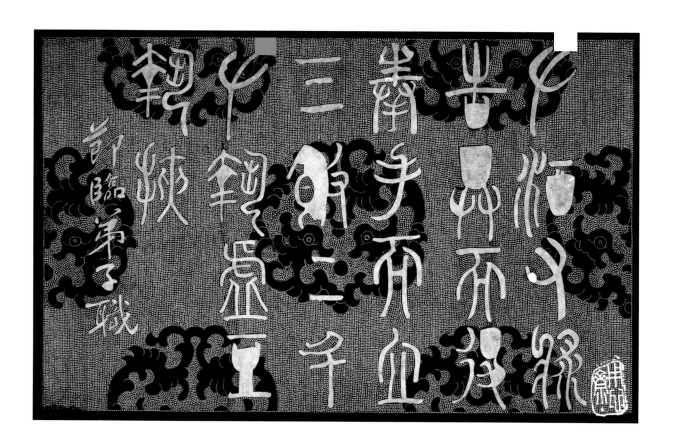

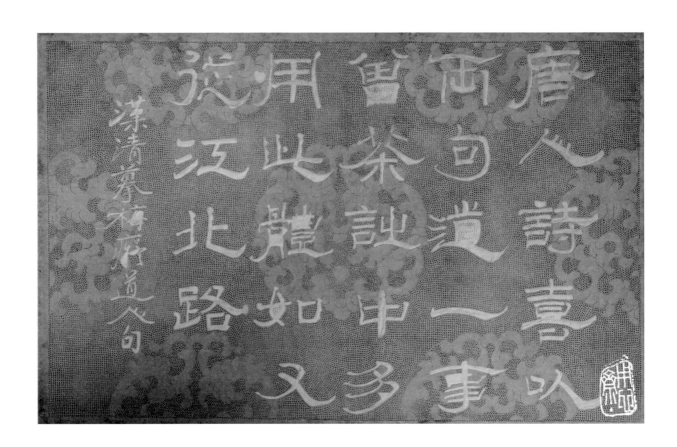

[不透光／透光] 許多金石文字不易辨識，加以古時異體字常與現代
有所出入，但即使無法探究內容意義，仍可以欣賞中國文字的線條美。

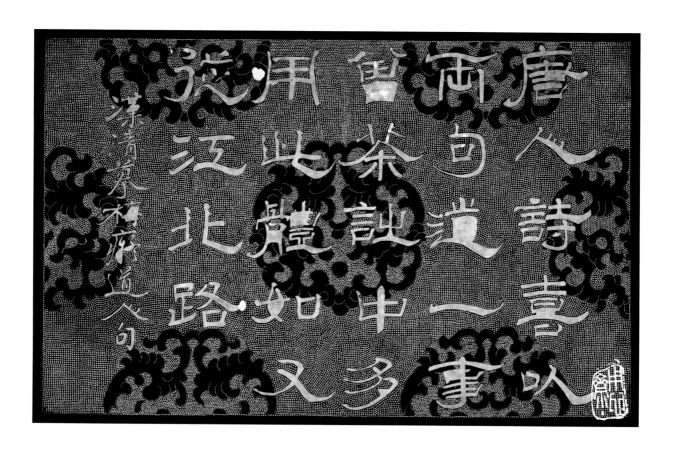

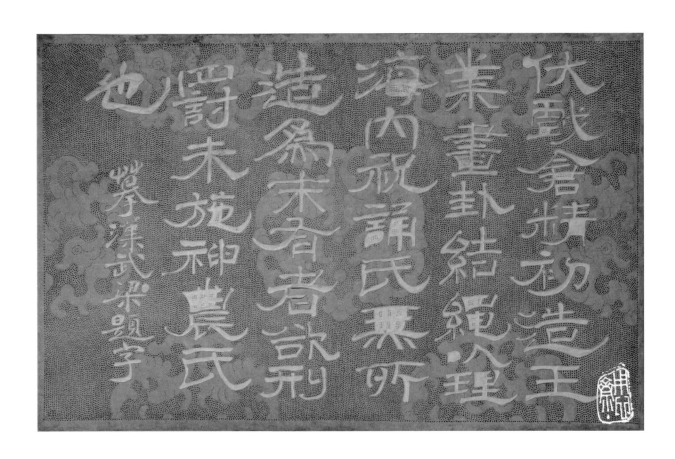

〔不透光／透光〕原本應該篆刻在金銅玉石上的文字，改用紙藝來呈現，並藉由光線的透射，模擬出原材質的光澤，乃燈彩藝術之美。

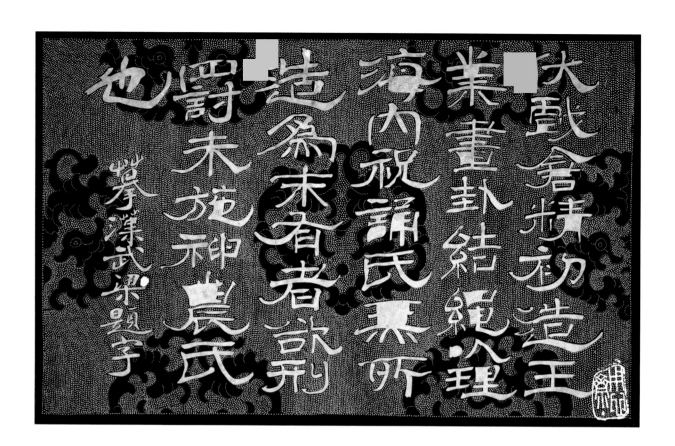

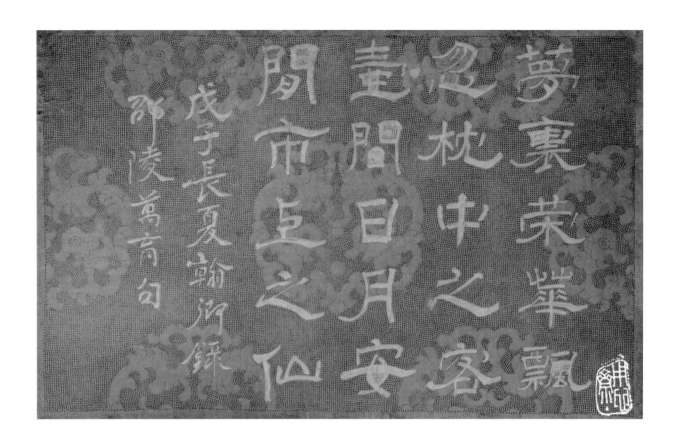

〔不透光／透光〕「夢裏榮華　飄忽枕中之客　壺間日月　安閒
市上之仙」

　　　　　　　戊子長夏翰卿錄邵陵萬育句

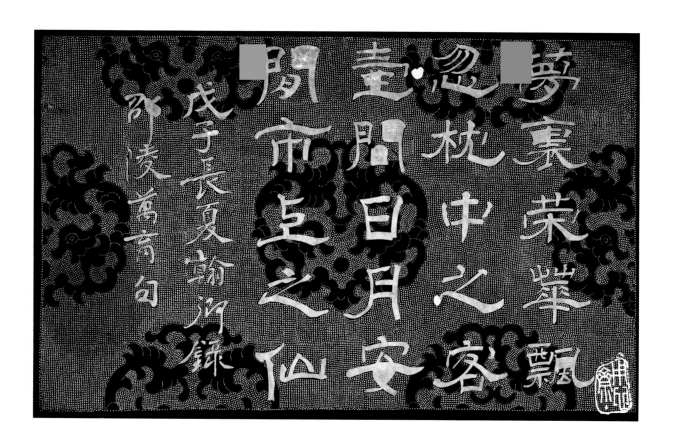

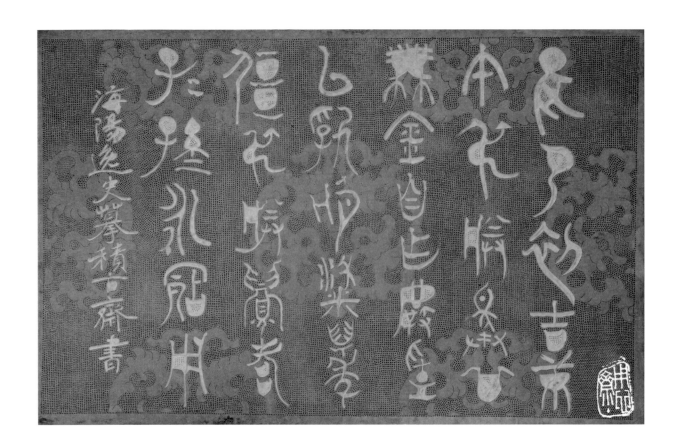

〔不透光／透光〕

「唯（十）月初吉庚
午　叔朕擇其
吉金　自作薦簠
以孚稻粱　萬年（無）
疆　叔朕眉壽
子子孫孫永寶用（之）」

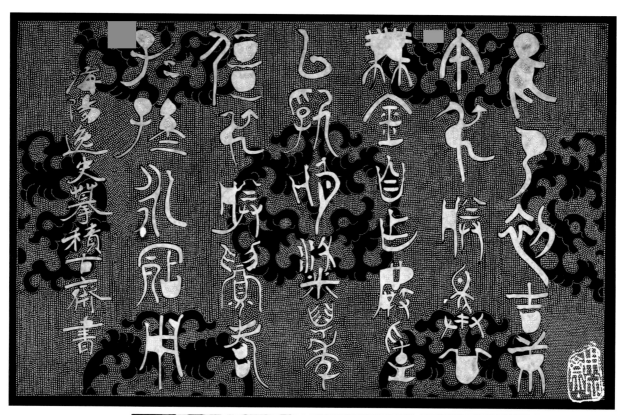

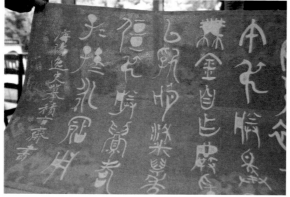

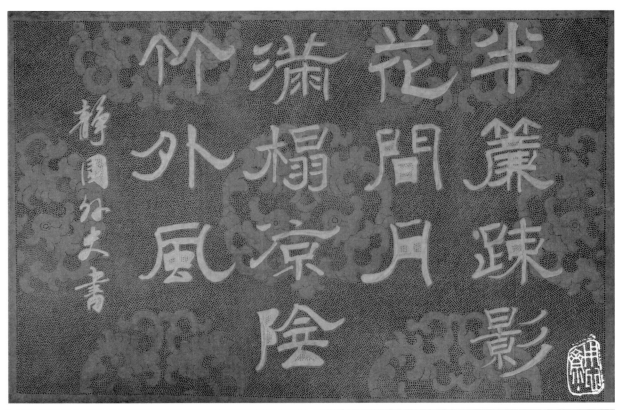

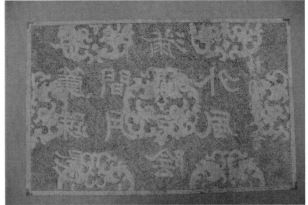

〔不透光〕「半簾踈影花間月　滿榻涼陰竹外風」

靜國外史書

針刺、刀刻
與繪畫 硯石園圃莊
的殿盒藝術

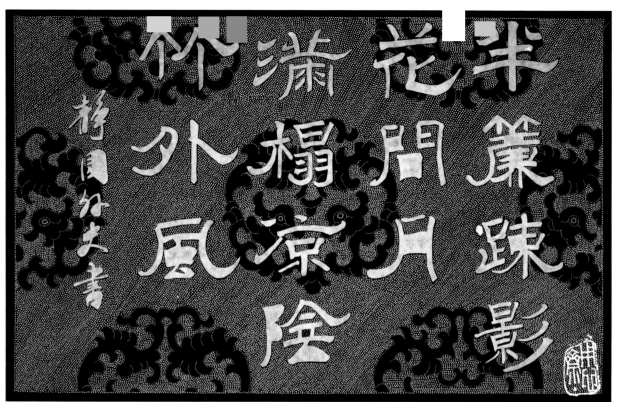

半簾疏影

花間月

瀟楊涼陰

松外風

靜園女夫書

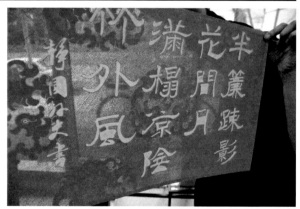

〔透光〕將整張作品對著光線，可以看到針孔的細緻度，作品後方呈現的景物清晰可見。

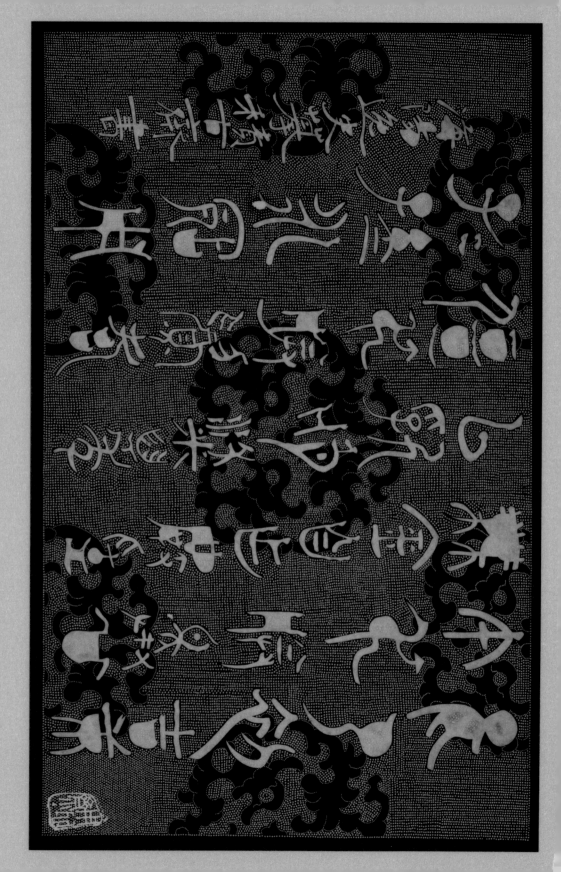

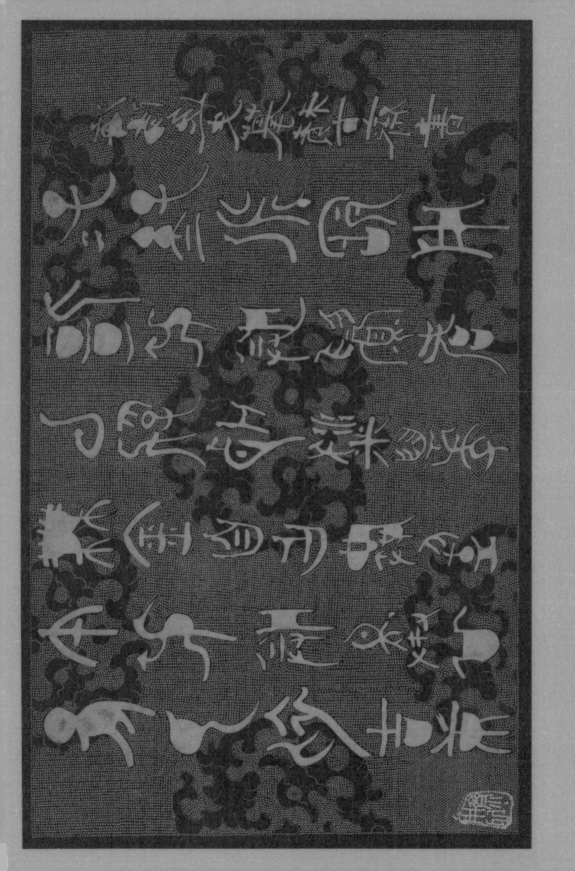

園

林

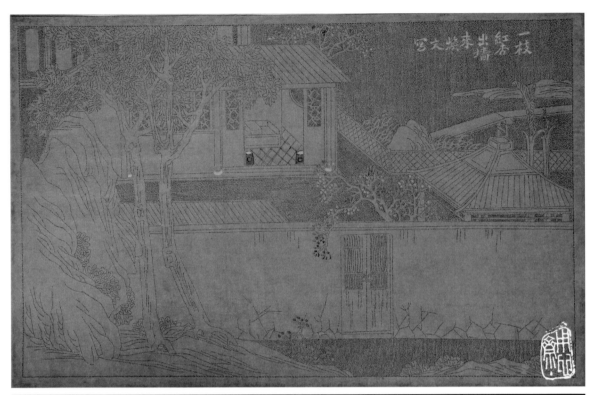

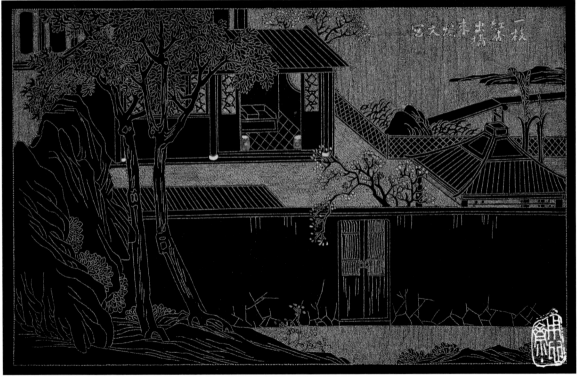

針刺、刀刻
與繪畫 顧石磵隱莊
的燈彩藝術

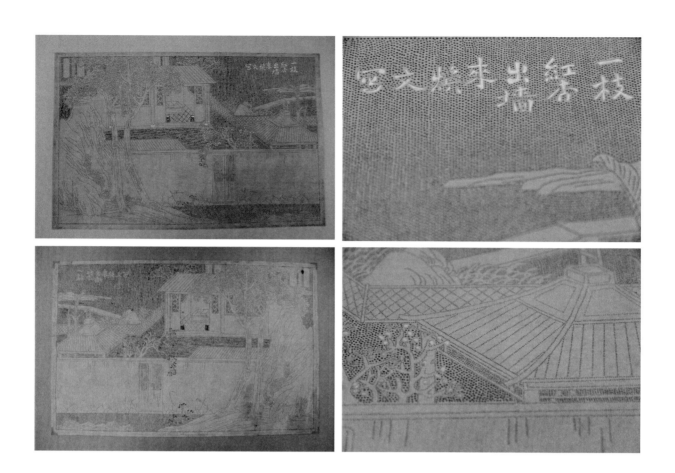

（左頁）〔透光／不透光〕硪石燈彩可視為清代工藝的極致展現。
（右頁）拍攝作品實物正反面比照，從局部細節更可見其精細之處。

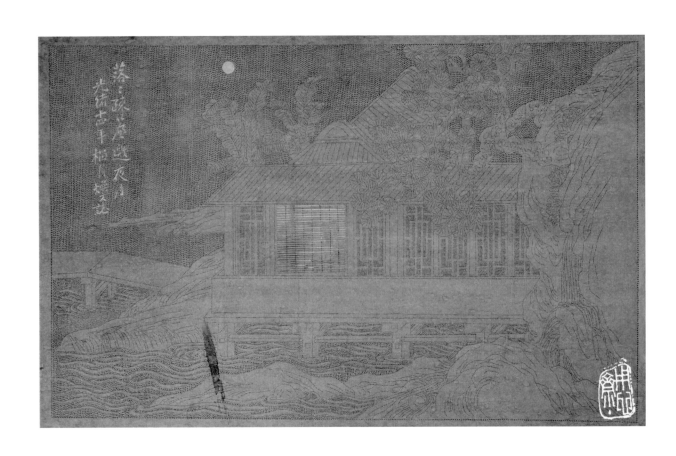

〔透光／不透光〕窗櫺後的女子，在月光下悄悄現身，可見工藝家在
製作燈片時的巧思。

針刺、刀刻
與繪畫　彰化鹿港施
　　　的燈彩藝術

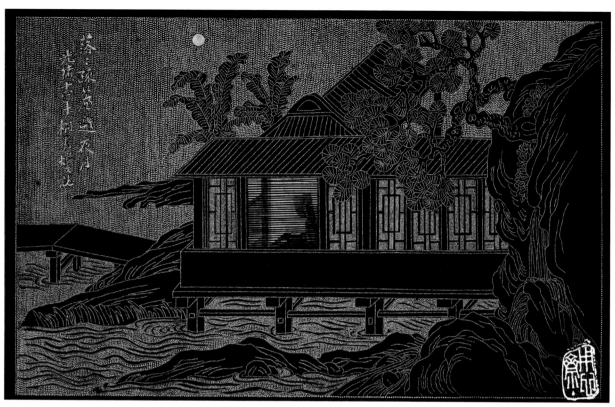

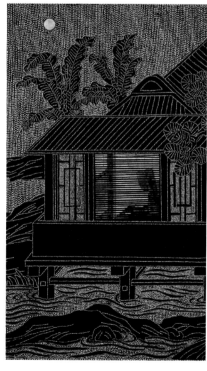

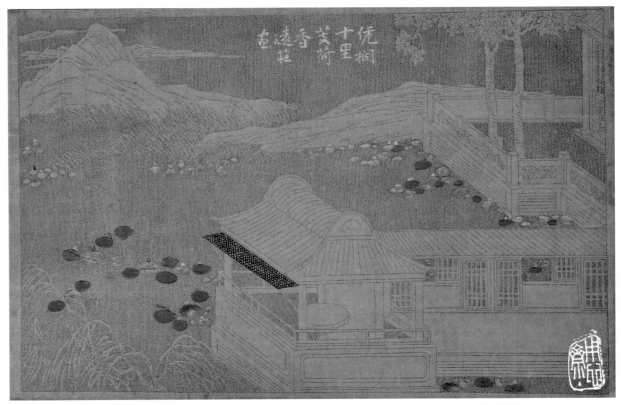

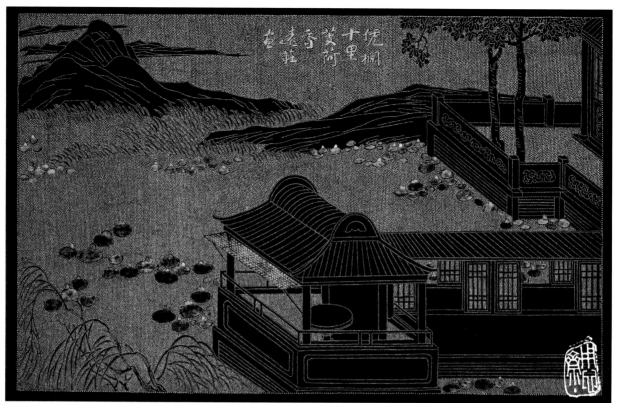

〔透光／不透光〕一針一孔穿刺出一景一物，從實物背面的特寫照，
可看出針刺技法的精湛與成熟。在透光狀態下，更顯韻味及風采。



園林　73

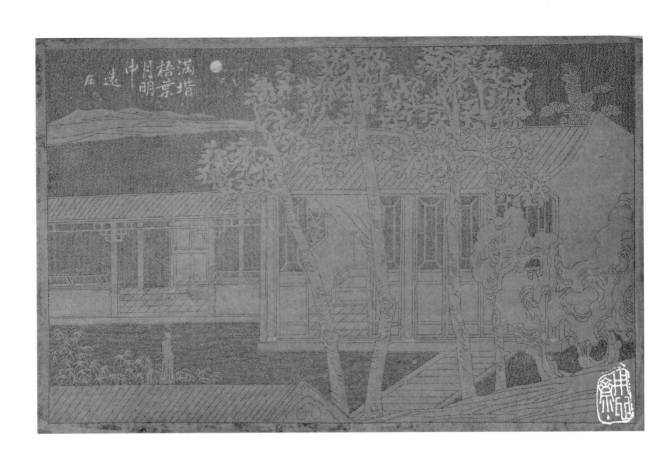

〔不透光〕「滿堦梧葉月明中」，此畫用最少的色彩，襯托畫面的平靜。

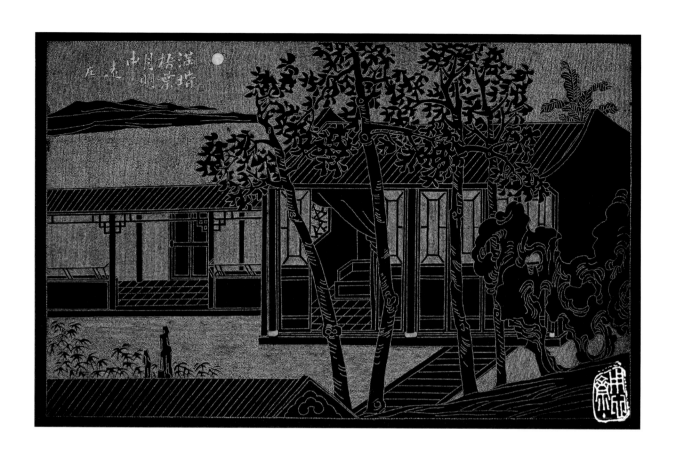

〔透光〕即使只有極少的色彩，依然可以利用線條疏密明暗，呈現一幅畫作的優雅景致。

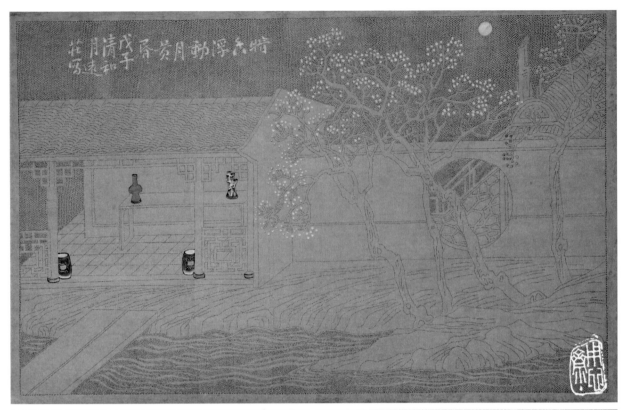

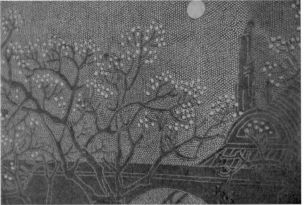

〔不透光〕從實物的照片中,可以看到燈片細緻的針孔。

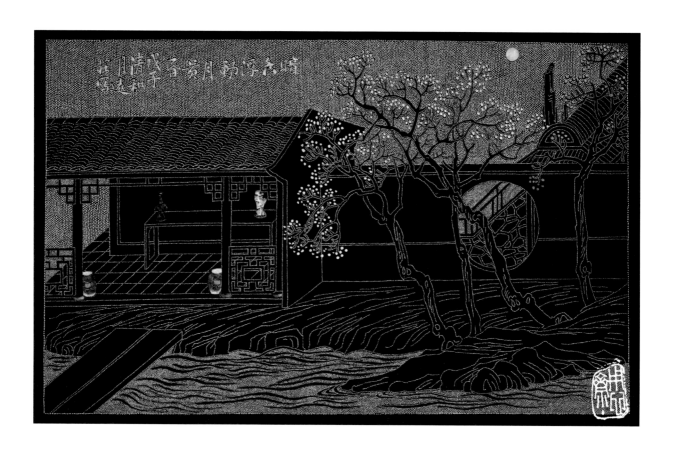

〔透光〕園林風景同樣為燈彩藝術的常見主題，透過光影，更能呈現
園林庭院的氛圍。

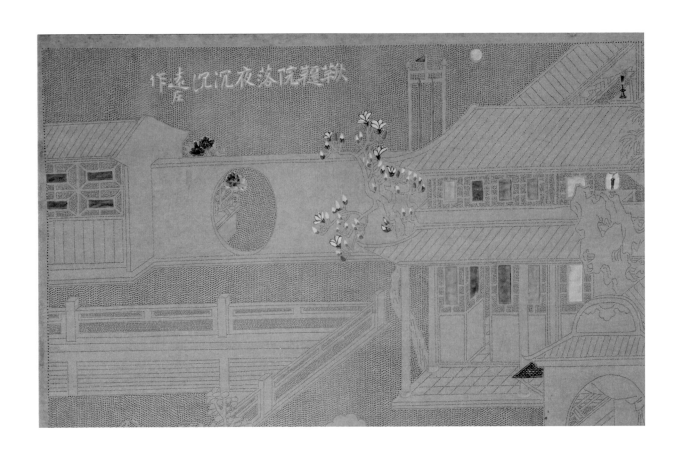

〔不透光〕從燈彩畫作中，也可欣賞中國清代的建築格局。

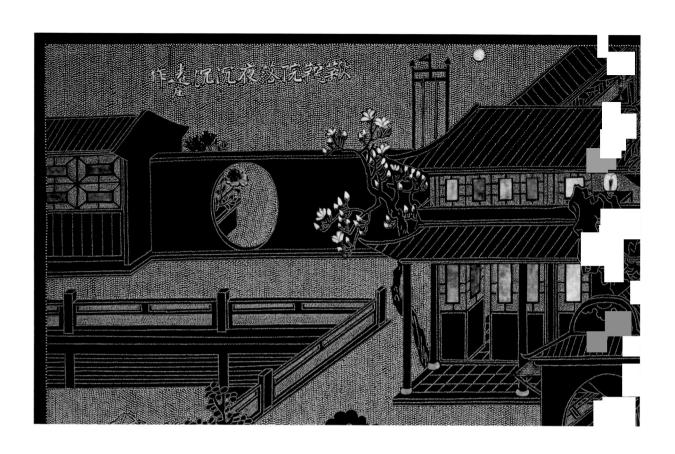

〔透光〕鮮豔的色彩，替畫面中平穩的構圖帶來活潑的趣味感。

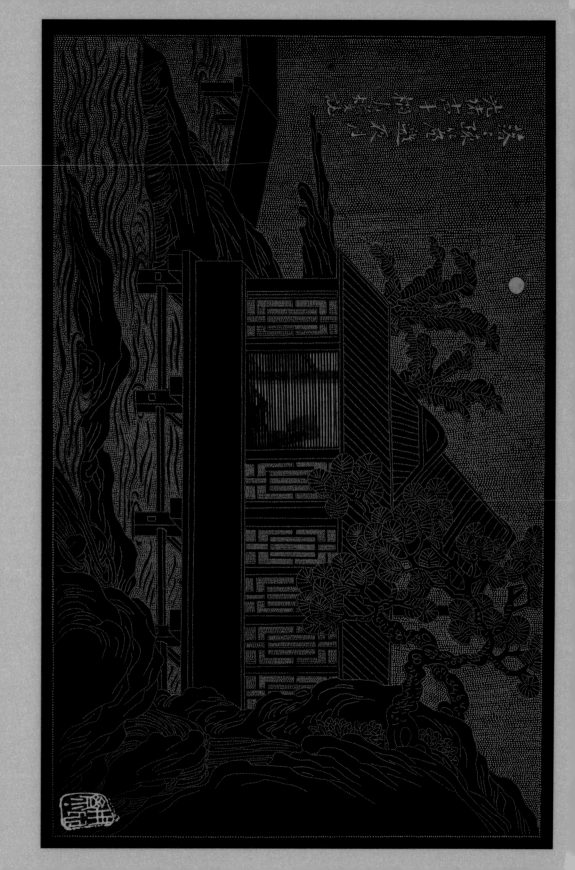

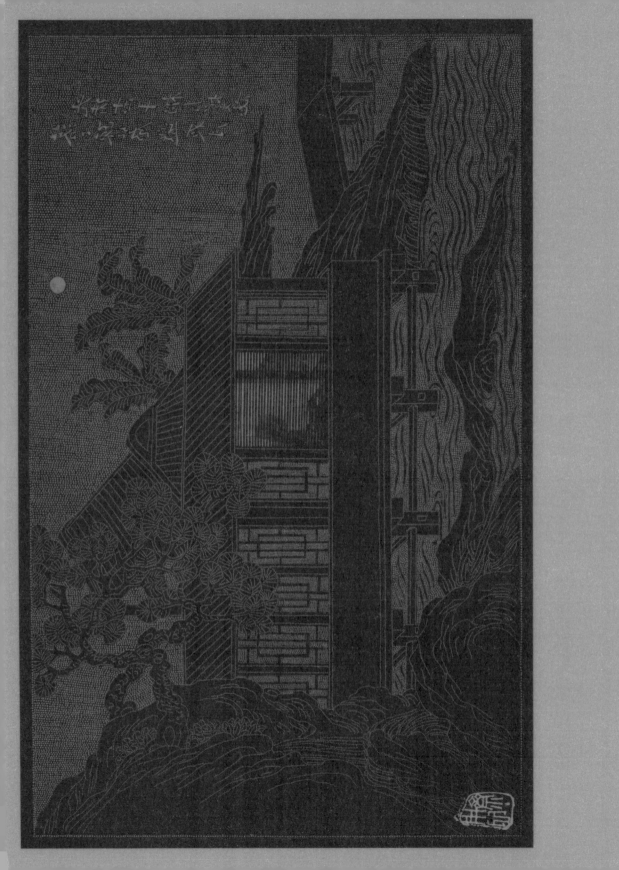

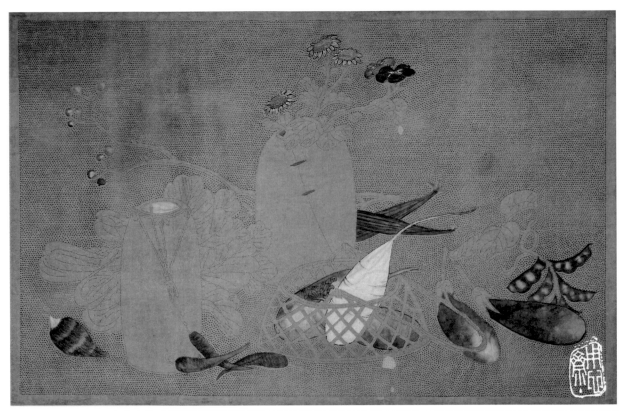

〔不透光〕西方的靜物畫，在中國的燈彩畫中呈現出另一番風貌。

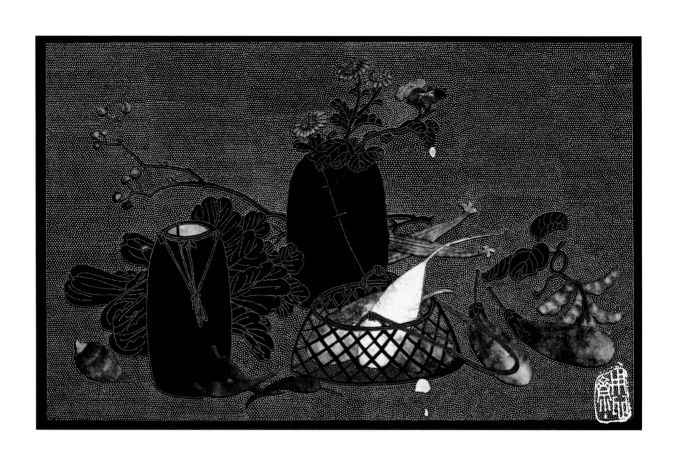

〔透光〕相對於園林的沉穩平靜，清供主題的畫作多了繽紛的色彩。

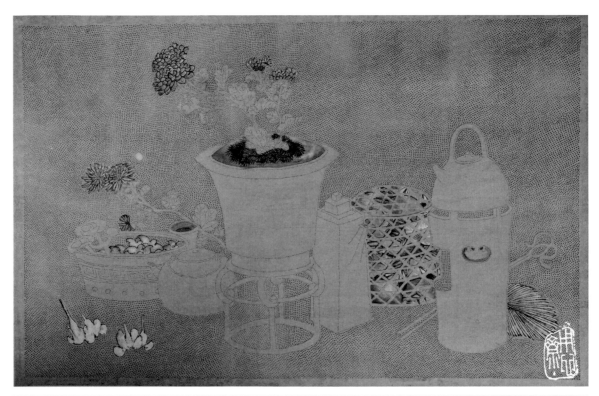

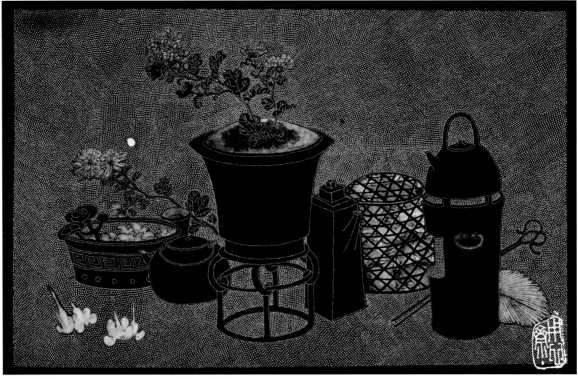

針刺、刀刻
與繪畫 硬石灘淘壯
的燈彩藝術

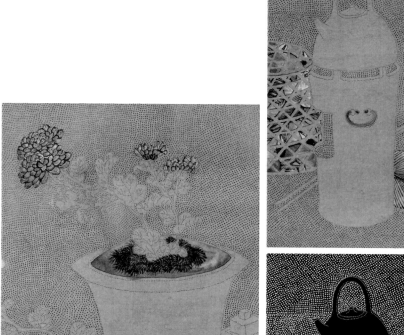

〔不透光／透光〕將不透光與透光的效果並置，更能呈現工藝家掌握
光線的神乎其技。

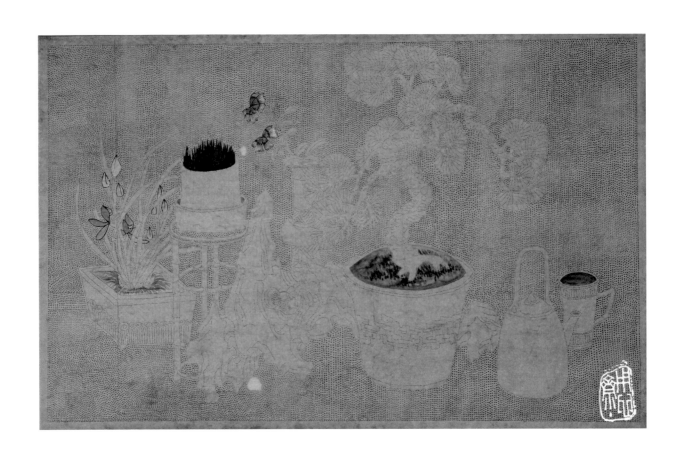

〔不透光〕挑選點綴畫作的色彩，搭配出足以讓人反覆觀看的藝術品。

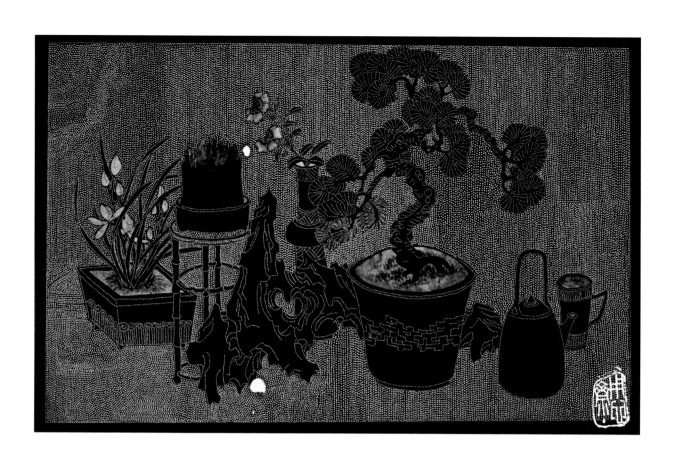

〔透光〕中間下方的破洞，是文物歷史的印記，有幸經過專家的細心
修復，才得以展現出最好的一面。

清供　87

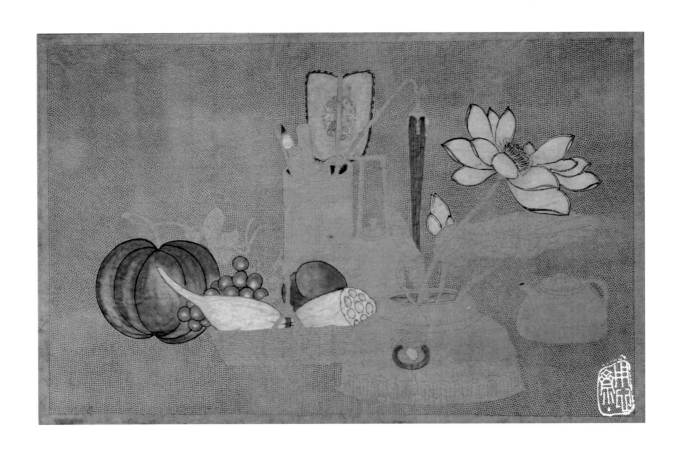

〔不透光〕靜物畫的重疊與景深描繪，在工藝家手裡，依然不成問題。

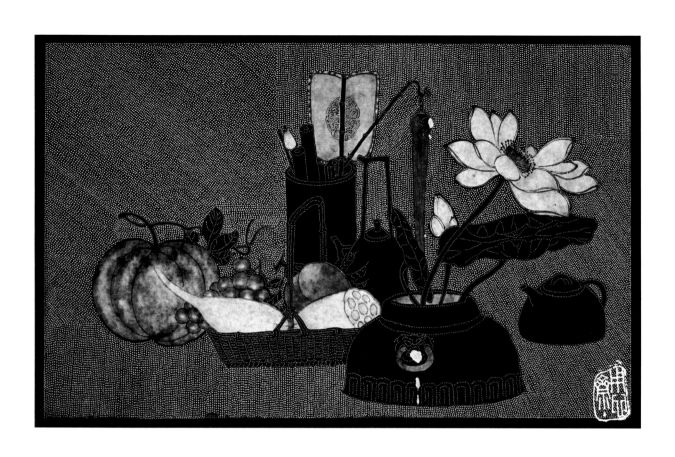

〔透光〕經由光線的透射，物品的細節表現更為精緻，好像可以感受
到食物的觸感，也可以聞到花朵的芬芳。

清供　89

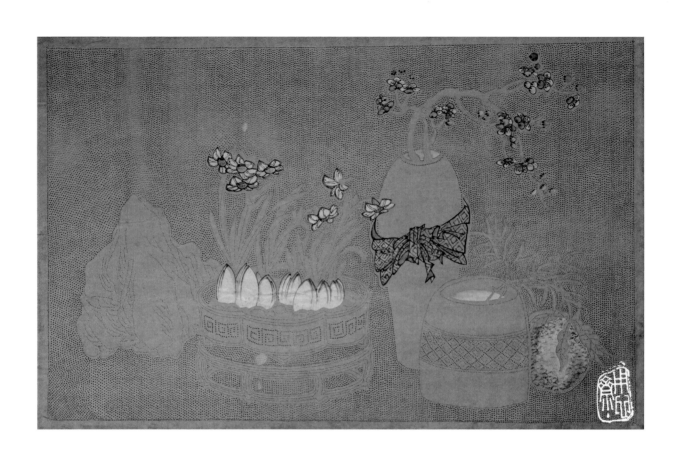

〔不透光／透光〕以刀刻繪畫呈現優雅的梅花與水仙，意味著清代文
人雅士對於室內植栽的愛好。

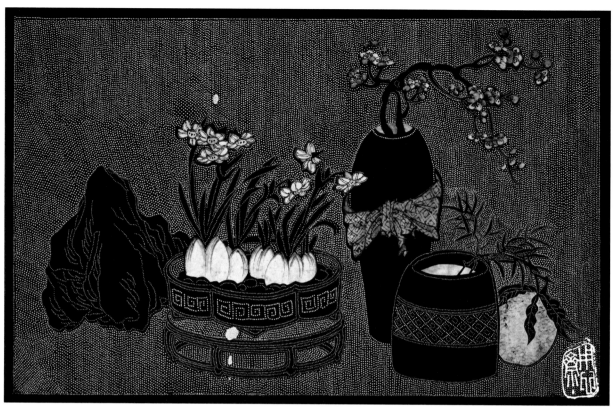

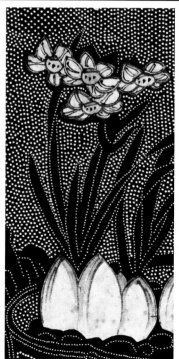

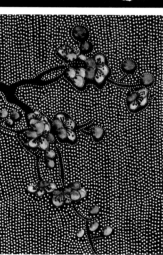

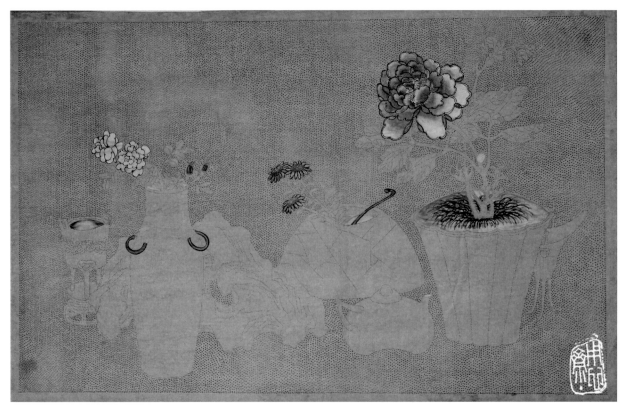

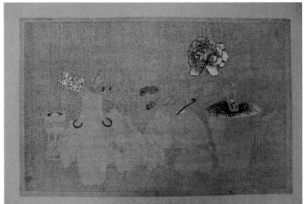
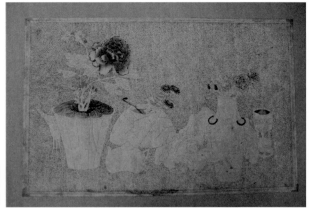

〔不透光〕除了優雅內斂的植物,高調的玫瑰、牡丹與向日葵,同樣
是不會缺席的藝術繪畫題材。

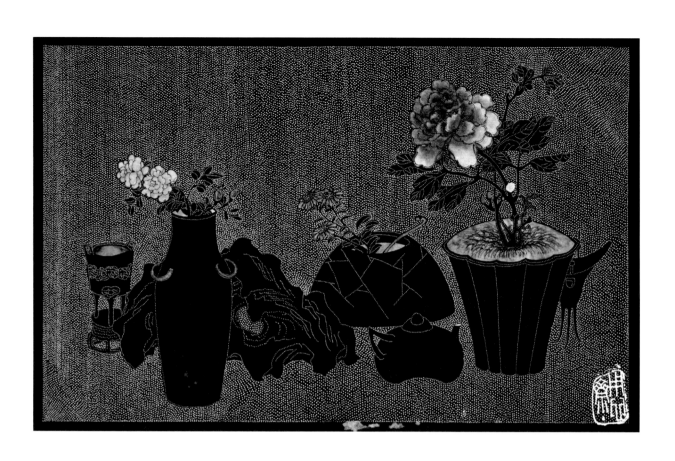

〔透光〕中國傳統藝術的精緻與技藝，絲毫不輸給西方繪畫。

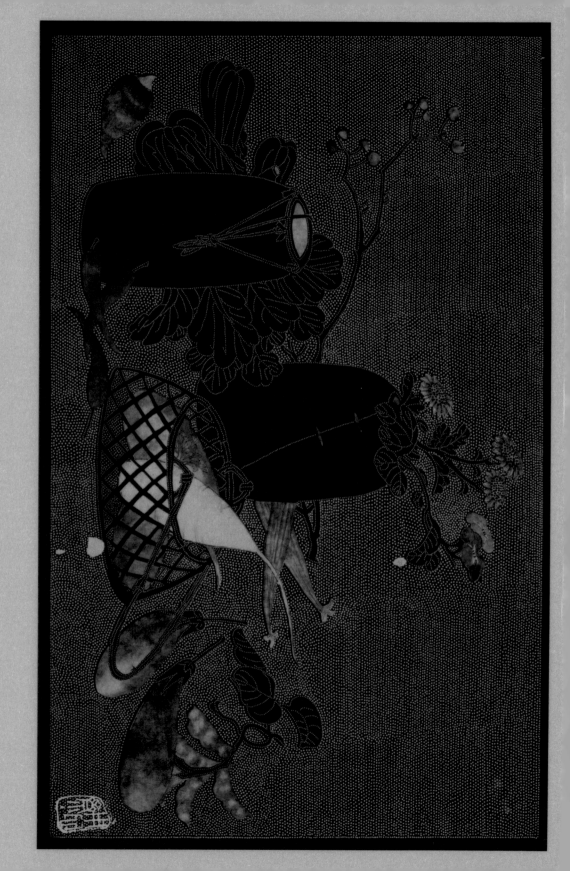

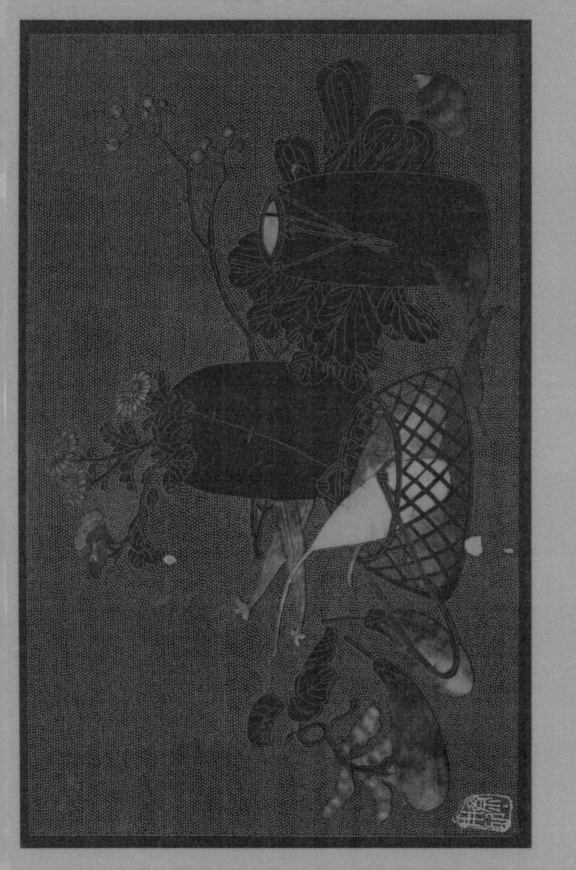

國家圖書館出版品預行編目

針刺、刀刻與繪畫：硤石嚴遠莊的彩燈藝術 / 蔡
孔章作. -- 初版. -- 臺北市：致出版, 2020.01
　　面；　公分
　　ISBN 978-986-98410-4-7(平裝)

1.燈籠 2.民間工藝 3.中國

999 108022035

針刺、刀刻與繪畫
——硤石嚴遠莊的燈彩藝術

作　　者／蔡孔章
出版策劃／致出版
製作銷售／秀威資訊科技股份有限公司
　　　　　114 台北市內湖區瑞光路76巷69號2樓
　　　　　電話：+886-2-2796-3638
　　　　　傳真：+886-2-2796-1377
網路訂購／秀威書店：https://store.showwe.tw
　　　　　博客來網路書店：http://www.books.com.tw
　　　　　三民網路書店：http://www.m.sanmin.com.tw
　　　　　金石堂網路書店：http://www.kingstone.com.tw
　　　　　讀冊生活：http://www.taaze.tw

出版日期／2020年1月　初版一刷
定價／650元

致 出 版 向出版者致敬